디자인이 지닌 긍정의 힘을 믿나요?

오늘, 우리가 사랑하는 미드센추리 모던

시대를 초월한 디자인, 오늘의 공간으로

CSLV
EDITION

왜 지금 다시 미드센추리 모던인가?

20세기 중반 미국에서 탄생한 특정 스타일 '미드센추리 모던'은 가구와 인테리어 디자인계에서 가장 자주 듣게 되는 단어 중 하나다. 잡지에서 보는 스타일 좋은 집에 거의 빼놓지 않고 등장하는 것도 바로 이 미드센추리 모던 디자인이다. 선뜻 생각이 나지 않는다면 공간의 한 구석에 악센트로 놓인 빨간색 임스 플라스틱 체어나 성공한 프로페셔널의 상징처럼 서재에 자리 잡고 있던 블랙 임스 라운지 체어를 떠올려보자.

간결한 라인과 오가닉한 형태, 알록달록한 컬러와 특유의 위트까지. 미드센추리 모던 디자인은 한번 보면 잊기 어려운 캐릭터를 지녔다. 그래서인지 탄생 당시부터 지금까지 세계적으로 인기가 식은 적은 단 한 번도 없다. 그럼에도 그 열기가 가장 뜨거운 것은 바로 지금이다. 왜일까?

그 이유는 미드센추리 모던의 본질에 있다. 워낙 강렬한 시각적 임팩트와 명성 때문에 오히려 살짝 간과한 그것 말이다. 미드센추리 모던 디자인은 제2차 세계대전이 끝난 1945년부터 1969년까지 미국을 무대로 유행한 인테리어와 건축, 그래픽, 제품 디자인을 의미하며, 보다 폭넓게는 그 시기를 전후해 서로 영향력을 주고받은 유럽의 디자인까지 포괄한다. 이 책에 찰스&레이 임스뿐 아니라 알바 알토, 핀 율의 이름도 등장하는 이유다. 당시 세계는 새 시대를 열고자 하는 희망에 부풀어 있었고, 전쟁 시 개발된 규격화된 신소재가 등장했으며, 미국의 경제는 한창 호황을 누리고 있었다. 구시대의 육중하고 장식이 화려한 가구는 새롭게 부상하는 모던한 주거 스타일에 어울리지 않았을 뿐 아니라, '누구나 좋은 디자인을 통해 삶의 질을 향상시킬 수 있다'는 시대적 비전에 부합하지 않았다. 바로 이렇게 새 시대를 여는 디자이너들의 낙관적 세계관과 평등주의, 실험 정신을 담은 디자인이 미드센추리 모던인 것이다.

그 사랑스러운 비주얼을 잠시 잊고 그 안에서 실제 몸을 움직이다 보면 알 수 있다. 사람을 퍼지게도 그렇다고 경직되게 만들지도 않는 소파의 안락한 비례감, 꼭 필요한 것만 소유하도록 절제되었으나 작은 소지품까지 배려한 데스크의 기능성과 따뜻한 위트, 결과적으로 그렇게 간결한 환경 속에서 오히려 작은 디테일에 마음을 주게 되는 순수한 순간들을 통해 이 디자인은 결국 본질에 집중하는 특정 삶의 방식을 이야기하고 있다는 것을. 인터넷을 통해 누구나 손쉽게 원하는 가구를 구입하고 좋은 취향을 공유할 수 있는 시대. 또 한편으로는 인간다운 소박함과 순수가 그 어느 때보다 중요하게 느껴지는 이 시대. 미드센추리 모던이 사랑받을 이유는 충분하다.

이 책은 누군가의 삶의 방식을 가장 설득력 있게 소개하는 '공간'을 매개로 미드센추리 모던에 접근한다. 미드센추리 모던 특유의 타임리스한 유연성은 오늘날의 공간에서 주인의 개성을 표출하며 매번 색다른 아늑함을 연출한다. 해외 건축 리노베이션, 애호가의 인테리어 스타일링, 컬렉터의 비즈니스 방식과 미드센추리 모던을 위해 떠나는 여행지까지. 모든 공간을 각자의 삶과 취향이 담긴 '이야기'로서 다루며 마치 영화나 드라마처럼 시즌과 에피소드로 제시해보았다. 여러분도 그 안의 충실한 이야기에 집중하며 미드센추리의 정수를 느껴보길 바란다.

Contents

미드센추리 모던
건축 프로젝트

Architectural Projects

미드센추리 모던 건축은 20세기 중반 당시 미국 캘리포니아를 주무대로 활발히 실험되었다. 일 년 내내 기후가 온화한 그곳에서라면 건물 안팎의 경계를 없애는 등 자연과 유기적 조화를 이루는 파격적 건축 시도가 가능했기 때문이다. 디자인적 유산을 재조명하는 기류와 함께 오늘날 캘리포니아에서도 미드센추리 모던 건축물의 복원을 겸한 리노베이션이 탄력을 받고 있다.

"월터 S. 화이트의 오리지널 디자인을
가장 생생하게 경험할 수 있는 공간은
주방이다. 감각적인 색의 향연,
그럼에도 기능을 놓치지 않는 모습에서
미드센추리 모던 스타일의 기풍을
한껏 느낄 수 있다."

Wave House

글. 유승현 사진. 팀 허슈먼(Tim Hirschmann)

팜 스프링스,
웨이브 하우스

건축물을 복원하는 일은 흐릿해진 이전의 삶과 문화, 생각을 다시 발굴하는 것과 같다. 스테이너 건축(Stayner Architects)에서는 1955년 '웨이브 하우스'의 미드센추리 모던 라이프를 우리 앞에 내놓는다.

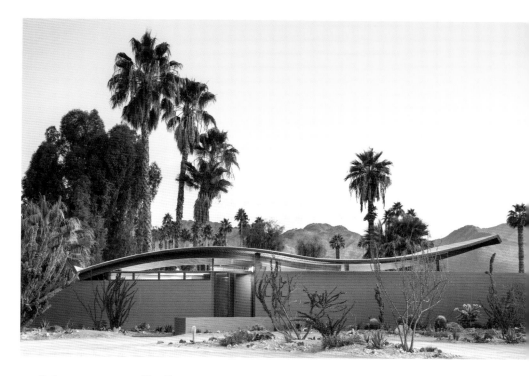

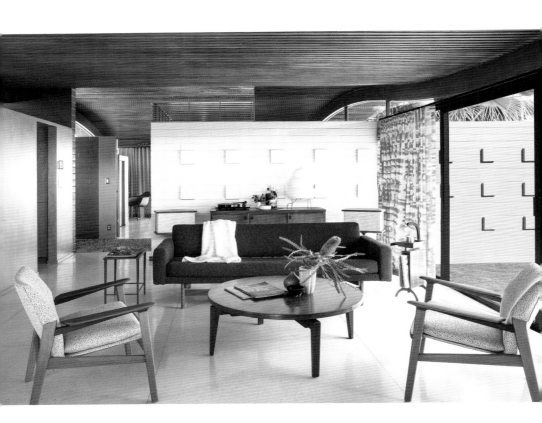

건축물은 계속되는 예술이다. 완공은 건축의 끝이자 새로운 시작이다. 공간에서 피어나는 이야기, 일상은 또 다른 형식을 만든다. 미국의 모더니스트 건축가이자 산업 디자이너 월터 S. 화이트(Walter S. White)가 1954년 조각가 마일스 C. 베이츠(Miles C. Bates)를 위해 캘리포니아의 팜 데저트(Palm Desert)에 지은 집도 같은 맥락을 띤다. 이 집은 여러 건물 속에서도 샌 저신토(San Jacinto)산의 능선과 조화를 이루는 물결 형태 목제 지붕으로 인해 존재감을 드러내며 웨이브 하우스(Wave House)라는 이름을 얻었다. 하늘 위를 조형미 있게 휘감아 흐르는 지붕부터 뙤약볕에도 또렷하게 드러나는 과감한 마감재 컬러, 심미성과 기능을 동시에 고려한 가구까지 집은 조각가의 삶과 취향을 고스란히 표현했다. 그러나 1962년 집주인 마일스가 매각하면서 이곳의 주인은 수차례 바뀌었고 그 과정에서 볼품없이 훼손되었다. 그러다 2018년 웨이브 하우스는 운명과 같은 순간을 맞이한다. LA를 기반으로 활동하는 스테이너 건축이 복원 계획을 갖고 팜 스프링스의 모더니즘 위크(Modernism Week) 경매 프로그램을 통해 집을 구매했기 때문. 건축가는 캘리포니아 주립대학교 산타바바라의 기록보관소에서 찾은 월터 S. 화이트의 초안을 토대로 작업에 착수했다.

"과거의 집 사진 몇 장을 찾았지만 다양한 각도에서 내부의 모든 공간을 기록한 것은 아니었습니다. 초안과 사진이 불일치하는 부분도 있었고요." 건축가는 1955년의 모습 그대로 복각하는 대신 오리지널 건축가 월터 S. 화이트의 디자인 철학과 집이 머금은 시간을 복원하는 일을 선택했다. "제게 역사의 보존은 '시계를 되돌리는 것'을 뜻하지 않습니다. 그보다는 오리지널 디자인과 지난 64년 동안 집이 지켜온 삶을 존중하는 방법입니다."

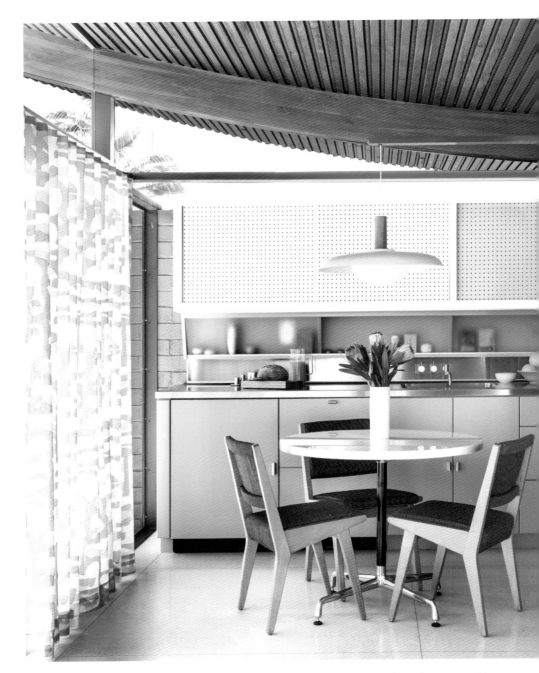

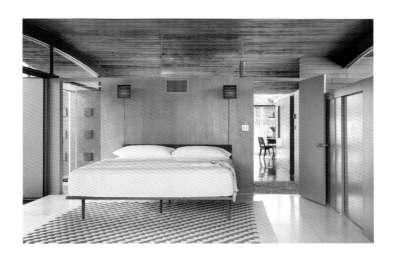

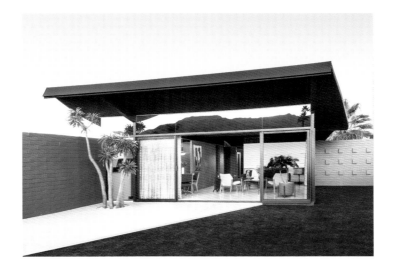

"제게 역사의 보존은 시계를 되돌리는 것을 뜻하지 않습니다. 그보다는 오리지널 디자인과 지난 64년 동안 집이 지켜온 삶을 존중하는 방법입니다."

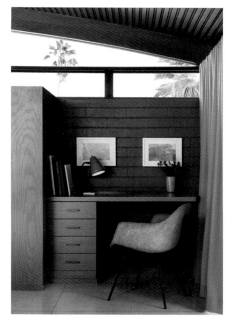

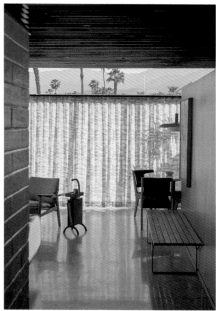

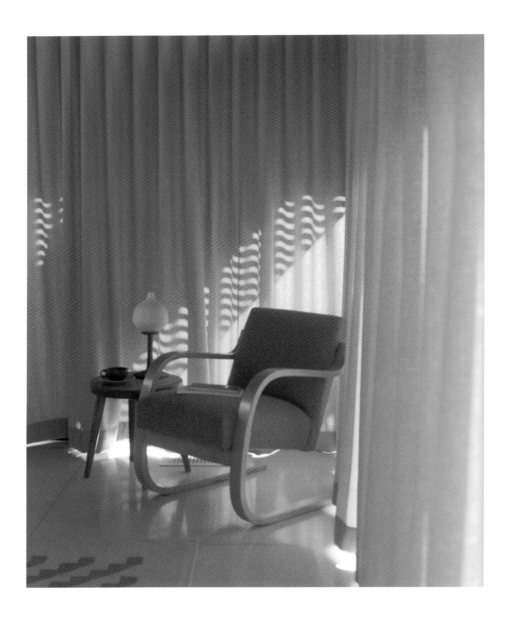

84m² 규모의 공간은 침실과 다이닝룸 겸 거실, 2개의 욕실로 구성된다. 스테이너 건축은 두껍게 여러 겹의 페인트가 칠해진 벽체를 긁어내고 공사 중 집에서 떼어낸 목재와 천연 소재 패널로 교체했다. 또한 에어컨과 단열재를 새로 보강하고 미닫이문이나 지붕 구조 등 낡아서 보수가 필요한 것들은 지역의 수리공들과 함께 손보았다. 월터 S. 화이트의 컬러 도면을 참고해 복원한 부분도 흥미롭다. 외벽은 푸르게 칠해 완공 당시의 모습을 재현했고 정원은 그가 디자인했던 화분을 본떠 모스트로세 선인장을 위주로 모하비 사막에서 자라는 식물들을 옮겨 심었다.

내부에서 월터 S. 화이트의 오리지널 디자인을 가장 생생하게 경험할 수 있는 공간은 주방이다. 감각적인 색의 향연, 그럼에도 기능을 놓치지 않는 모습에서 미드센추리 모던 스타일의 기풍을 한껏 느낄 수 있다. 건축가는 예전 이미지를 참고해 민트색의 하부장과 스테인리스 스틸 싱크를 재현하고 불투명한 유리로 상부 수납장을 마련했다. 침실 역시 1950년대 빈티지 조명, 가구와 목제 패널로 시대의 운치를 더했고, 특히 안뜰과 연결되는 침실 욕실은 월터 S. 화이트가 선택한 타일과 컬러, 크기가 동일한 것으로 시공했다. 공간 전반에 미드센추리 모던 스타일의 가구와 빈티지 테이블웨어 및 〈라이프(LIFE)〉 매거진, 바이닐 레코드 등을 두어 1950년대로 돌아간 듯한 느낌이 든다. 이렇게 재탄생한 웨이브 하우스는 지역의 역사, 문화, 미드센추리 모던 디자인을 기념하는 부티크 호텔의 역할을 담당한다. "좋은 디자인은 시간의 시험을 견뎌냅니다. 웨이브 하우스가 미드센추리 모던 마니아들을 위한 공간을 넘어 예술을 토론하고 탐험하는 공간이 되길 바랍니다. 또한 첫 주인인 마일스 C. 베이츠가 그랬던 것처럼 저는 이곳에서 건축 실험에 마음을 열고 있으며 극한의 더위와 건조한 기후 속에서도 새로운 라이프스타일을 기꺼이 탐구하는 사람을 기다립니다."

www.staynerarchitects.com

"주택 건축을 통해 집에 대한 새로운
시선을 제시한 부동산 개발업자
조지프 아이클러. 지난 몇 년간
캘리포니아 일대에서는 그의
주택을 재조명하며 리노베이션하는
프로젝트가 이어져왔다."

Mid-Mod Eichler
Addition

Episode 2.

샌프란시스코 베이 에어리어, 미드모드 아이클러 에디션

집은 거주자를 닮는다. 거주자가
추구하는 삶, 지향점, 스타일이 집에
녹아 있기 때문. 집을 리노베이션한다는
것은 과거와 현재의 거주자를 관통하는
무언가를 발굴하는 일이다.

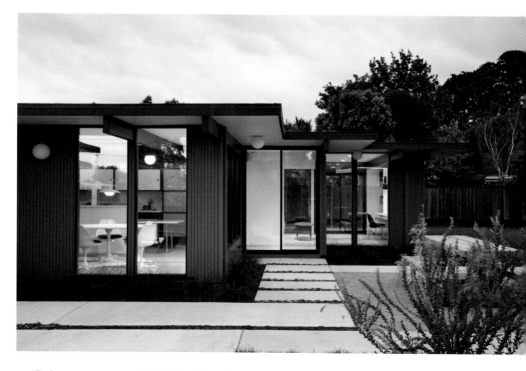

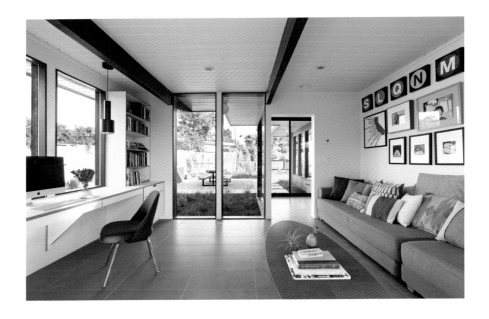

더 나은 내일을 모색하기 위한 서재, 가족들과의 단란한 시간을 위한 정원, 누구에게도 방해받지 않기 위해 두꺼운 커튼을 친 침실까지 집은 욕망의 총체. 우리가 집을 다른 시선으로 바라보기 시작한 것은 근현대적인 개념의 주택과 미드센추리 모던 스타일이 등장한 1950~1960년대로 추측할 수 있다. 그리고 그 중심에는 부동산 개발업자로 당대 유명 건축가들과 함께 캘리포니아 인근에 주택을 설계하며 집의 가치를 새로이 조명한 조지프 아이클러(Joseph Eichler)가 있다. 제2차 세계대전 후 독일 바우하우스 건축가와 디자이너가 미국으로 대거 이주했고, 당시 리조트 타운 일대로 프랭크 시나트라, 엘비스 프레슬리 등 여러 유명인이 여행이나 이주를 해 오면서 캘리포니아는 미드센추리 모던의 성지가 되었다. 조지프 아이클러는 이 성지에서 주택 건축을 통해 집에 대한 새로운 시선을 제시했다. 그는 가족과 이웃, 자연이 조화를 이루는 집을 꿈꿨다. 미국에서는 미드센추리 모던 스타일의 꾸준한 인기를 넘어, 지난 몇 년간 캘리포니아 일대에서 조지프 아이클러의 주택을 재조명하며 리노베이션하는 프로젝트가 이어져왔다. 집을 대하는 조지프 아이클러의 철학에 공감하는 이가 많아서이리라. 캘리포니아를 기반으로 활동하는 클로프 건축(Klopf Architecture)의 대표 건축가 존 클로프(John Klopf)는 캘리포니아 모더니스트에 뿌리를 두고 조지프 아이클러의 주택을 전문적으로 개조해왔다. 샌프란시스코에서 남쪽으로 30km 정도 떨어진 도시 샌 마테오(San Mateo)의 '미드모드 아이클러 에디션 리모델(Mid-Mod Eichler Addition Remodel)' 프로젝트도 그중 하나다.

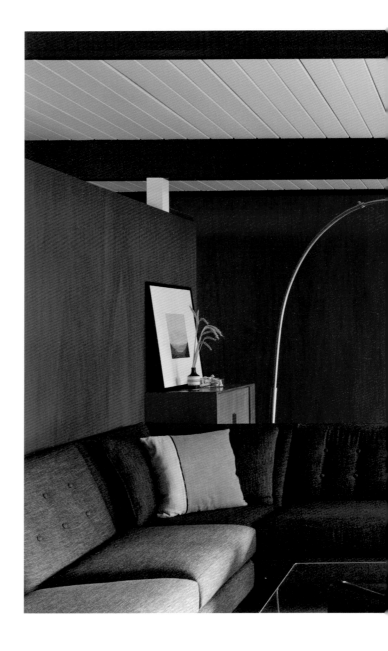

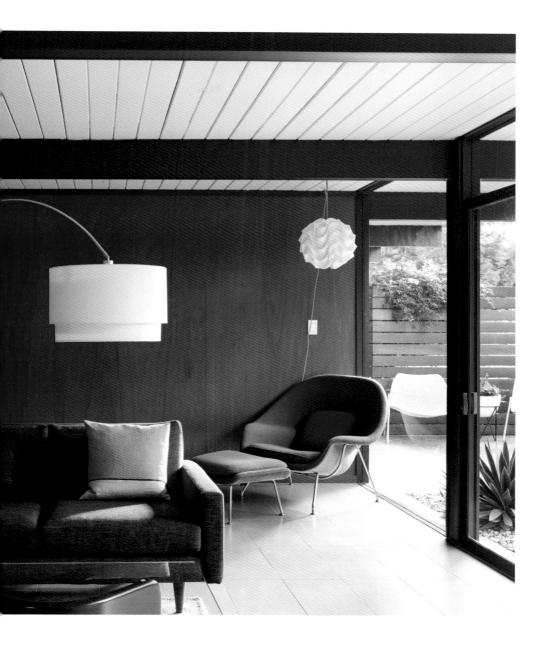

그는 조지프 아이클러의 주택의 특징을 다음과 같이 특정한다. 정렬하는 배열과 깨끗한 선을 추구하고 유리 창호 마감을 선호하며, 다락이나 크롤 스페이스(천장이나 마루 밑의 배선이나 배관 등을 위한 좁은 공간)가 없는 것. 이를 통해 실내외가 시각적으로 연결되는 동시에 거주자가 창과 안뜰을 통해 자연의 기쁨을 만끽하길 바랐다. "조지프 아이클러가 최소한의 건축을 추구한 만큼 이러한 설계 의도를 보존하기 위해 건축가는 단열, 전기 배선 등의 문제를 조금 더 창의적으로 해결해야 합니다."

어린 두 자녀를 둔 젊은 부부를 위해 진행한 미드모드 아이클러 에디션 리모델 프로젝트. 이는 모더니즘 사조의 아트워크와 가구, 오브제를 수집하며 높은 심미안을 쌓아온 부부가 자신들의 컬렉션에 꼭 맞는 집을 찾으면서 시작되었다. 조지프 아이클러가 지은 이 주택은 모던 아트 애호가이자 미니멀리즘을 추구하는 두 사람의 마음을 흡족케 했다. 다만 집을 두 아이들과 생활하는 동시에 사무실로 사용하고자 했던 부부의 뜻을 살리기에는 작은 규모라는 점이 리노베이션에서 풀어야 할 숙제였다.

"조지프 아이클러가 지은 집을 비롯해 미드센추리 모던 주택은 르코르뷔지에(Le Corbusier)가 '집은 생활을 위한 기계'라고 말했던 것처럼 거주자의 삶을 염두에 두고 각자의 요구에 맞게 설계되었습니다. 건축가로서 단순히 아름다움을 좇기보다 본래 집이 가진 목적을 고려해 리노베이션하는 태도를 지키고자 합니다."

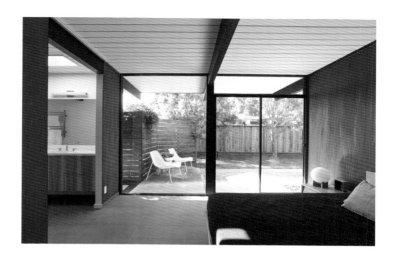

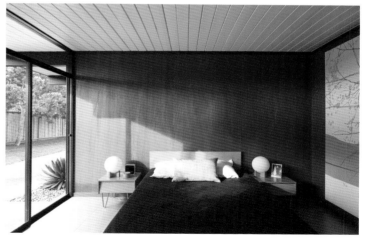

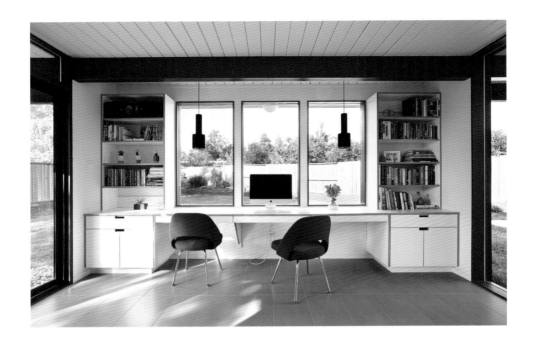

존 클로프는 마당의 부지를 활용해 사무실과 별채로 사용할 집을 추가로 설계했다. 초기에는 안뜰을 활용할 계획이었지만, 고르지 않은 부지의 문제와 부딪혔고 어디든 자연과 맞닿은 집을 추구했던 조지프 아이클러의 철학을 지키고자 앞마당을 선택했다. 기존의 욕실, 입구 등의 확장과 콘크리트 슬레이트, 난방 튜브 등 설비를 새로 교체할 계획을 세우는 반면 프레임과 기둥, 빔 등 내부의 리듬을 형성하는 골조는 기존의 것을 따랐다. 목제 패널 역시 대부분은 보존하고 염색 작업을 통해 나무 소재의 풍부한 색감을 되살려냈다. 새로운 스타일을 추구하기보다 본래 집이 지닌 의미, 철학을 최대한 발굴하고자 한 것이다. "조지프 아이클러가 지은 집을 비롯해 미드센추리 모던 주택은 르코르뷔지에(Le Corbusier)가 '집은 생활을 위한 기계'라고 말했던 것처럼 거주자의 삶을 염두에 두고 각자의 요구에 맞게 설계되었습니다. 우리가 만나는 건축주 중 일부는 조지프 아이클러의 집에서 자랐거나 부모로부터 물려받았습니다. 건축가로서 단순히 아름다움을 좇기보다 본래 집이 가진 목적을 고려해 리노베이션하는 태도를 지키고자 합니다." 이번 프로젝트를 완성한 건축가 존 클로프의 다짐이다.

www.klopfarchitecture.com

"미드센추리 모던 디자인은 공간과
그 안의 구성물에 전체론적 방식으로
접근한다. 이는 집을 구성하는 외부와
실내, 가구가 서로 보완하며 같은 비전을
향해 일한다는 의미다."

Kingsland Residence

Episode 3.

로스앤젤레스, 킹스랜드 레지던스

미드센추리 모던 디자인에서는 많은
경우 그 집주인의 라이프스타일과
인테리어가 그 이야기를 완성한다.
건축은 배경이 되고 라이프스타일이
전면에 놓이게 되는 것이다.

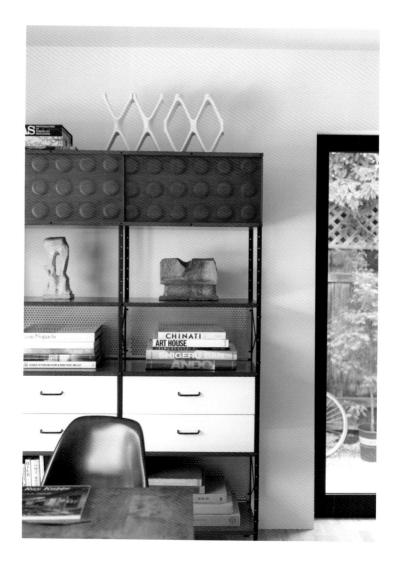

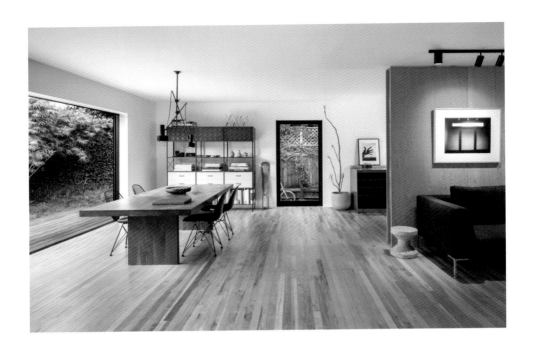

미드센추리 모던 운동에서 가장 중요한 특징의 하나는 장소의 안과
밖이 조화롭게 블렌딩되는 것이다. 건물의 실내 구조를 외부만큼
치밀하게 계획하고 상상하는 것은 지극히 자연스러운 일이다. 거주자의
라이프스타일은 그 구조에 생명을 입히는 역할을 한다. 때문에 외부
형태가 그 실내 디자인 및 계획과 일치하는 것은 매우 중요하다.
캘리포니아에 기반을 둔 EYRC 건축(Ehrlich Yanai Rhee Chaney Architects)의
'킹스랜드 레지던스(Kingsland Residence)' 프로젝트는 넓은 의미에서
미드센추리 모던 디자인의 특징을 정의할 수 있는 좋은 예다. 이곳은
EYRC의 두 건축가이자 공동 대표인 다카시 야나이(Takashi Yanai)와
퍼트리샤 리(Patricia Rhee)를 위한 집으로 개조되었다. 1950년대에
지어졌음에도 미드센추리 모던 디자인의 특징이 잘 표현되어 있는 편은
아니었기에 개조의 초점은 미드센추리 모던 정신을 반영하기 위한
목적의 수정으로 맞춰졌다. 미드센추리 모던을 규정하는 세 가지 특징이
이번 리노베이션에서 어떻게 적용되었는지 살펴보자.

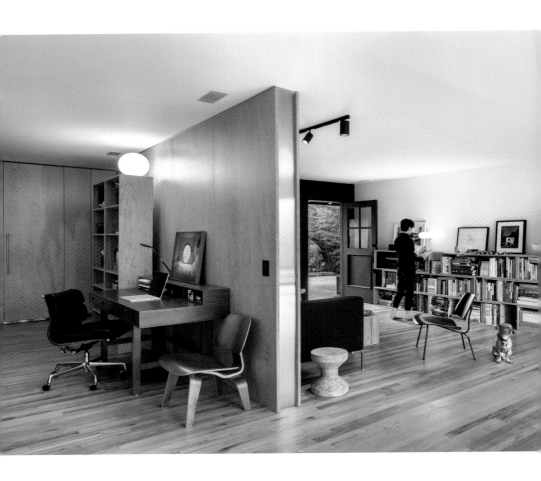

미드센추리 모던 디자인의 첫 번째 주요 요소는 '간결함(Simplicity)'이다. 이는 공간과 디자인에 모두 해당하며, 집 안 전반에 걸쳐 사용한 재료에서도 마찬가지다. 혹자는 이를 두고 미드센추리 하우스가 미니멀리스트를 의미한다고 받아들일 수도 있지만, 이것은 오해다. 미드센추리 하우스는 모던한 생활을 위해 편리함을 수용하지만 과도함을 피한다. 유용성과 기능은 장식을 대신한다. 이러한 콘셉트가 집을 위해 선택한 모든 오브제를 관통한다. 심지어 주방의 접시까지도 말이다. 킹스랜드 레지던스에서는 이런 단순함이 컬러 팔레트와 재료 팔레트에 걸쳐 반영되었음을 확인할 수 있다. 컬러에서는 블랙 앤 화이트, 재료에서는 미드센추리 모던의 전통에 대한 직접적 오마주로 머린 그레이드 합판을 사용했다. 결과적으로 집이 생활의 배경으로 완성되었다. 미드센추리 모던 인테리어에서 또 하나의 매우 중요한 두 번째 특징은 '플로(Flow)'다. 자연스럽게 흐르는 듯한 실내 공간을 창조하는 것, 또한 그 안에서 라이프스타일과 여러 기능이 매끄럽게 이루어지도록 보조하는 것이다. 킹스랜드 레지던스의 경우 커다란 하나의 공간을 형성하며 서로 연결해놓은 주방, 거실, 다이닝룸을 통해 이런 포인트를 분명하게 확인할 수 있다. 이런 공간들은 더 나아가 완벽히 열어젖힐 수 있는 거대한 유리 패널 덕분에 집의 뒷마당으로 더 크게 확장할 수 있다. 세 번째 특징은 '목적의식(Purpose)'이다. 미드센추리 모던 디자인은 공간과 그 안의 구성물에 전체론적 방식으로 접근한다. 이 말은 곧 집을 구성하는 외부와 실내, 가구가 서로 보완하며 같은 비전을 향해 일한다는 의미다. 그 모두는 '하나'로서 목소리를 내야만 한다. 이것은 모든 디자인적 결정에 분명한 목적이 따른다는 이야기이기도 하다. 따라서 프로젝트가 향하는 목표를 함께 지지해야만 한다.

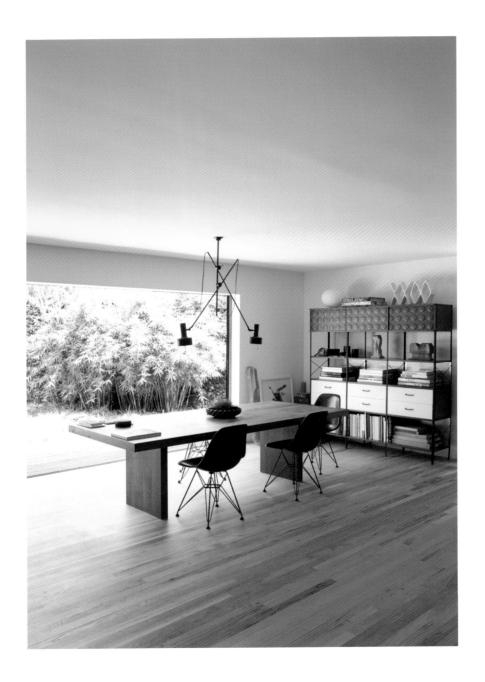

What is
Mid-Century
Modern Design?

무엇이 미드센추리 모던 디자인인가?

미드센추리 모더니즘은 미국에서 일어난 디자인 운동으로 대략 1940년대부터 1970년대를 아우르며, 그래픽 디자인에서부터 도시 개발, 제품 디자인, 건축에 이르기까지 폭넓게 영향을 끼쳤다. 건축적 의미에서 말하자면, 미드센추리 모더니즘은 바우하우스와 인터내셔널 무브먼트에서 발전해 생겨났다. 이후 다수의 다른 운동을 파생시켰는데 캘리포니아의 독특한 날씨와 기후, 소재에 그 접근을 맞춘 캘리포니아 모더니즘(California Modernism)도 그중 하나다. 이 스타일의 가장 영향력 있는 건축가와 디자이너 등으로 리처드 뉴트라(Richard Neutra), 조지프 아이클러(Josef Eichler), 도널드 저드(Donald Judd), 루돌프 신들러(Rudolf Schindler)를 들 수 있다. 미드센추리 모던 건축은 다음의 특성으로 가장 잘 표현된다. '야외와의 연결성', '내외부 공간의 융합', '디자인의 간결함(미니멀리즘과는 다른 종류의)', '소박한 소재의 선택', '목적이 반영된 디자인과 의사 결정', '공간과 공간 사이의 계획된 흐름'이 그것이다.

– 내털리 래해이에 / EYRC 건축

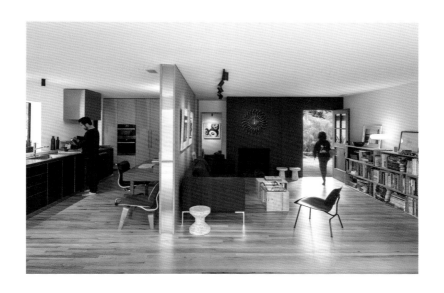

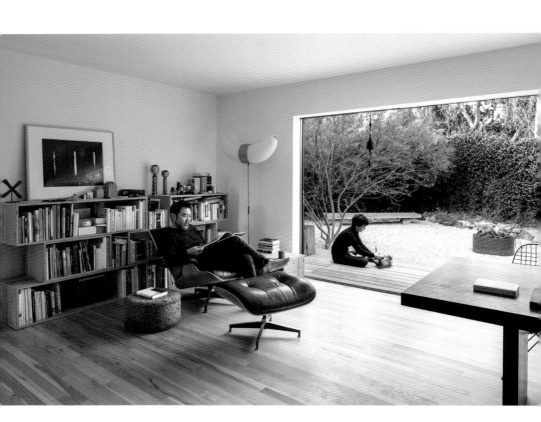

킹스랜드 레지던스의 개조에서는 이미 있던 공간들이 융합하며 흐르는 관계를 갖게 하기 위한 목적으로 모든 결정이 이루어졌다. 더 중요한 디테일에 시선을 돌릴 수 있도록 장식과 빌트인 수납공간을 제거했고, 순간순간 더 적은 요소에 집중할 수 있게 의도적 선택 과정을 거쳤다. 가구 역시 목적을 매우 중요시해 선별했다. "우리는 이 집에 있는 모든 것과 개인적인 연결감을 느끼고 싶었어요." 프로젝트를 진행할 당시를 회고하며 건축가 야나이가 말한다. "인테리어는 거기에 사는 사람의 개성을 드러내야만 합니다." 공간을 무엇으로 채울지 결정할 때 아이템 각각을 의미 있게 선별했지만, 이 또한 매우 기능적이다. 아이템들은 그 공간에 조화롭게 혼합되기 위한 목적에 충실하다. 아이템들이 건축물 자체만큼이나 집의 일부로서 작용하는 것이다. 야나이와 그의 가족은 집을 특별히 이 목적을 수행할 아이템들로 채웠다. 찰스&레이 임스의 손자로서 디자인, 아트 분야에서 활발히 활동하고 있는 임스 드미트리오스(Eames Demetrios)와 재스퍼 모리슨의 가구도 그 아이템에 속한다. 두 사람 모두 미드센추리 디자인의 가치를 공유하는 크리에이터다. 여기에는 야나이의 혈통과 연결된 일본의 사진 작품도 포함된다.

미드센추리 모던 디자인과 건축에 대해 생각할 때 '응집력(Cohesiveness)'은 아마도 기억해야 할 가장 중요한 성질이 아닐까 싶다. 그 집의 외관, 실내, 가구가 모두 하나로 느껴지는 공간을 창조하기 위해 함께 목적을 가지고 일한다. 수많은 불필요한 요소 대신 수가 적은 '커다란 움직임(Big Moves)'에 초점을 맞추는데, 바로 이것이 미드센추리 모던 운동이 구현하는 단순함과 기능을 창조하기 위한 열쇠다. 그 결과로 탄생하는 것은 가족과 라이프스타일을 가장 우선시한 시간을 초월하는 공간이다.
www.eyrc.com

"저녁이면 부모와 아이들이 거실에 모여
시간을 보내고, 주말이면 이웃들과 함께
바비큐 파티를 열 수 있는 집. 조지프
아이클러가 당대 유명 건축가들과
공급한 집은 아직까지도 미국 사회에
큰 영향을 준다."

Diamond Heights House

글. 유승현 사진. 조 플레처(Joe Fletcher)

Episode 4.

샌프란시스코,
다이아몬드 하이츠 하우스

집은 가족의 일상과 관계를 단번에
파악할 수 있는 지표다. 부모와 아이가
끊임없이 이야기를 나누고 이웃과
시간을 공유하는 집의 기원을 찾아서.

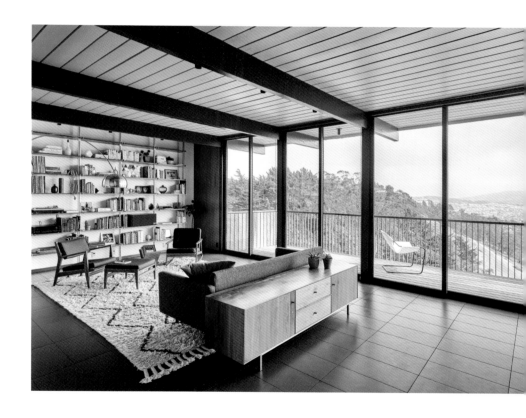

1960년대는 새로운 사상과 예술이 꽃피던 시기였다. 제2차 세계대전 이후 활황을 맞이한 경제와 플라스틱 소재, 미니스커트, 비틀스의 팝과 앤디 워홀의 그림처럼 새롭게 태어난 것들이 세상을 물들였다. 건축과 디자인 역시 근엄한 바우하우스를 지나 장식적인 아르데코, 매끈한 유선형의 에어로다이내믹 이후 다음 세대로 넘어갈 키워드가 필요했다. 경제적 풍요로움은 표준화를 통해 개성 대신 기능만을 강조하던 세상에 파문을 일으켰다. 사람들은 따뜻하고 안락한, 동시에 편리한 물건과 집을 필요로 했다. 미국의 부동산 개발업자 조지프 아이클러는 이런 세상의 필요를 읽었고 당대 유명 건축가들과 손을 잡고 캘리포니아 일대에 1만1000채의 현대식 집을 공급했다. 그가 지은 집은 통유리창, 주방과 거실을 잇는 개방형 레이아웃을 통해 거주자와 자연, 이웃을 연결했다. 저녁이면 부모와 아이들이 거실에 모여 시간을 보내고, 주말이면 이웃들과 바비큐 파티를 열 수 있는 집. 그가 만든 집은 아직까지도 미국 사회에 큰 영향을 준다. '다이아몬드 하이츠 리노베이션(Diamond Heights Renovation)' 프로젝트는 두 아이를 둔 부부가 1965년 조지프 아이클러가 샌프란시스코 다이아몬드 하이츠 지역에 지은 집을 구입해 리모델링한 작업이다.

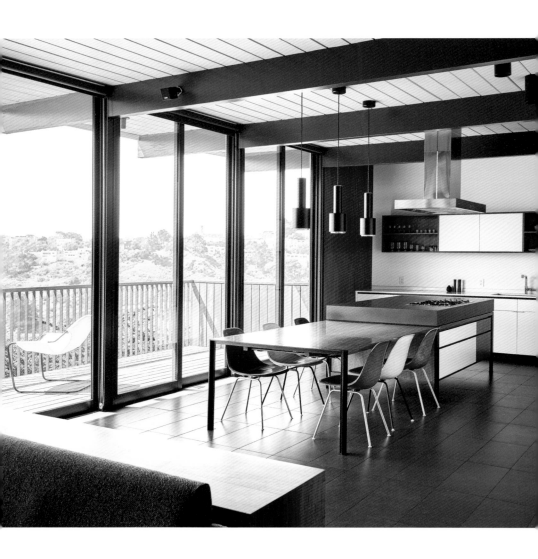

리노베이션 작업을 맡은 건축가 마이클 헤너시(Michael Hennessey)는 여러 번의 개조를 거친 기존 집에서 인테리어의 유행을 따르며 무분별하게 손댄 부분을 걷어내고 집에 대한 조지프 아이클러의 철학을 다시금 되살리는 방향으로 콘셉트를 설정했다. 대신 구조나 설비를 보강해 부부와 어린 두 자녀가 더욱 안온한 홈 라이프를 즐길 수 있도록 했다. "기존의 건물과 경쟁하기보다 조지프 아이클러의 고유하고 긍정적인 집에 대한 태도와 현대적 기술 및 기능의 보강, 이 둘 사이의 균형을 맞추고자 했습니다." 건축가는 우선 주방과 거실을 연결한 오픈 플랜 형태로 구조를 재배치했다. 여기에 기존의 기둥과 보를 중심으로 목제 베니어판과 콘크리트, 타일 마감재를 이용해 공간에 새로운 리듬을 더했다. 검은색과 회색, 밝은 우드 톤의 교차는 공간의 천장고가 더욱 높아 보이는 효과를 낸다. 또한 이전보다 길고 넓은 폭의 슬라이딩 유리를 설치해 샌프란시스코의 쏟아지는 따사로운 볕과 주위 경관이 자연스레 집 안에 녹아들도록 했다. 내부 공간 역시 확장하면서 덱(deck) 공간도 재건했다.

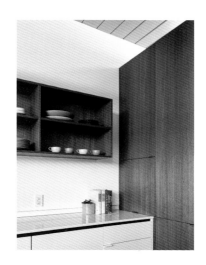

"기존의 건물과 경쟁하기보다 조지프 아이클러의 고유하고 긍정적인 집에 대한 태도와 현대적 기술 및 기능의 보강, 이 둘 사이의 균형을 맞추고자 했습니다."

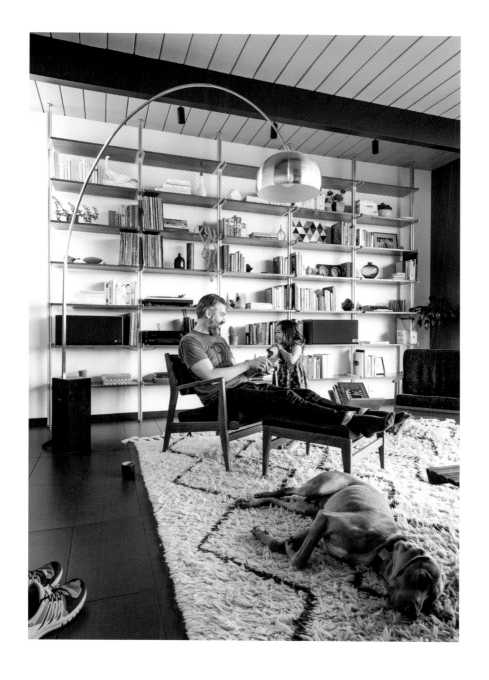

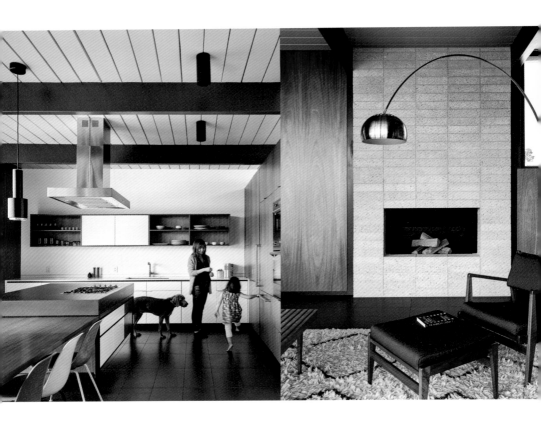

실내 곳곳에서 조지프 아이클러의 스타일을 재현하고자 노력한 흔적을 찾아볼 수 있다. 벽난로는 1980년대 더해진 석재 장식을 제거하고 콘크리트 블록으로 새로이 마감했다. 벽난로의 양쪽 옆은 조지프 아이클러가 지은 집에서 자주 볼 수 있는 마호가니 소재의 베니어 패널을 설치해 이전의 스타일을 따랐다. 그리고 마호가니 목재로 선반과 빌트인 가구를 만들어 넣어 공간의 통일감과 실용성을 높였다.

주방은 집에서 미드센추리 모던 스타일이 가장 도드라진 공간이다. 간결하고 실용성을 강조하되 강렬한 컬러 조합으로 세련미를 놓치지 않은 데다가, 가족의 일상을 더욱 풍요롭게 만드는 장소이기 때문. 거실과 연결함으로써 규모를 키운 주방은 필요에 따라 더 많은 사람을 수용할 수 있도록 확장이 가능한 테이블을 아일랜드와 연결해 설치했다. 여기에 흰색과 붉은색, 회색의 의자를 조화로이 놓아 멋을 더한다. 반면 조명은 거실과 연결된 통창으로 들어오는 일광이 충분하기 때문에 3개의 펜던트 조명을 테이블 상단에 설치하는 것으로 간소화했다.
www.hennesseyarchitect.com

미드센추리 모던
애호가의 집

Collectors'
Homes

미드센추리 모던의 주요 특징 중
하나는 그 어떤 다른 스타일과도
충돌하지 않고 조화를 이루는
우아한 유연성이다. 바로 이것이
오늘날에 이르기까지 시대를
초월한 매력을 발산하는 이유일
터. 미드센추리 모던을 제각각의
스타일로 소화한 애호가들의
집을 찾았다.

"저 역시 절차나 격식, 본질을 정확히
지키는 디자인, 건축을 지향하고 선호합니다.
미드센추리 모던 가구도 마찬가지죠.
앉았을 때 편안한 의자야말로 기본 중의
기본이고요."

House of
Park Jaewoo

Episode 1.

실내 건축가
박재우의 집

수퍼파이디자인 스튜디오의 박재우
소장은 매일 가구와 조명을 살피고
매만지며 20세기 초·중반 건축가,
디자이너에게 세상을 배운다.

건축, 인테리어 작업을 이끌어온 수퍼파이디자인 스튜디오의 박재우 소장과 그의 아내이자 공간 스타일리스트 윤지영 실장은 이미 꽤 소문난 미드센추리 모던 애호가다. 10여 년의 시간 동안 가구와 조명, 오브제를 모아온 그들이 새로이 소장한 컬렉션은 무엇일지 궁금한 마음으로 대구 집을 찾았다. 역시나 현관을 들어서는 순간부터 건축, 가구 갤러리에 온 듯 눈이 즐거웠다. 집을 작업실로 사용하는 박재우 소장에게 이러한 공간이 끼치는 영감과 자극이 상당할 듯했다. "저는 실내건축을 배우지 않은 비전공자예요. 그저 책 속의 건축물과 건축가를 동경했는데, 공교롭게도 그들은 르코르뷔지에, 루이스 칸처럼 제2차 세계대전 전후에 활동했던 사람들이죠. 책을 통해 눈으로만 습득했는데 어느 순간 직접 내 손으로 해봐야겠다는 결심이 섰고 그렇게 필드에 나오게 되었습니다." 그는 건축 사무소나 스튜디오에 입사해 수습의 시간을 갖는 대신 목수와 현장소장 등을 쫓아다니며 일을 배웠다. 그에게 스승은 미드센추리 모던 시기의 건축가, 디자이너였다. 책을 쫓았고 자신의 미감을 믿었다. 묵묵한 사내의 노력은 대구의 카페 텀트리 프로젝트를 디자인하면서 빛을 발했고 국내의 권위 있는 실내건축상인 골든스케일 베스트 디자인 어워드에서 지난 4년간 연속해 수상하는 결실까지 맺었다.

현재 거주 중인 집 역시 그가 손수 고친 것으로, 공사를 한 지 벌써 7년이
지났지만 페인트 도장한 벽체에서 실금 하나 찾을 수 없다. "건축은
단단한 조연입니다. 조연은 도드라지지 않지만 그 몫을 다해내야
합니다. 저희 집에 테이블, 의자가 많지만 이것들은 순간 연출할 수
있는 것들이죠." 그는 '도면에는 드러나지 않는 마감의 디테일, 끝까지
밀어붙이는 치밀함과 상황에 따라 유연하게 또 위트 있게 대처하는 일이
중요하다'라고 말했는데, 그의 이러한 철학은 미드센추리 모던 시대의
건축가, 디자이너와 무척 많이 닮았다. "조병수 소장님의 건축물을
보면 화려한 마감재를 사용한 것도 아닌데 참 멋있습니다. 저는
그것이 기본과 형식에 충실했기 때문이라고 생각해요. 저 역시 절차나
격식, 본질을 정확히 지키는 디자인, 건축을 지향하고 선호합니다.
미드센추리 모던 가구도 마찬가지죠. 앉았을 때 편안한 의자야말로
기본 중의 기본이고요. 식당이 노포가 될 수 있는 기준은 본질에 충실한
맛 아니겠어요? 그 주인만이 가진 레시피 말입니다. 건축, 디자인도
동일합니다."

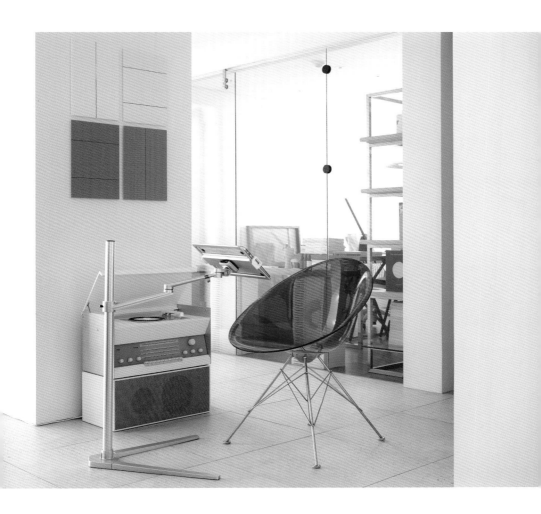

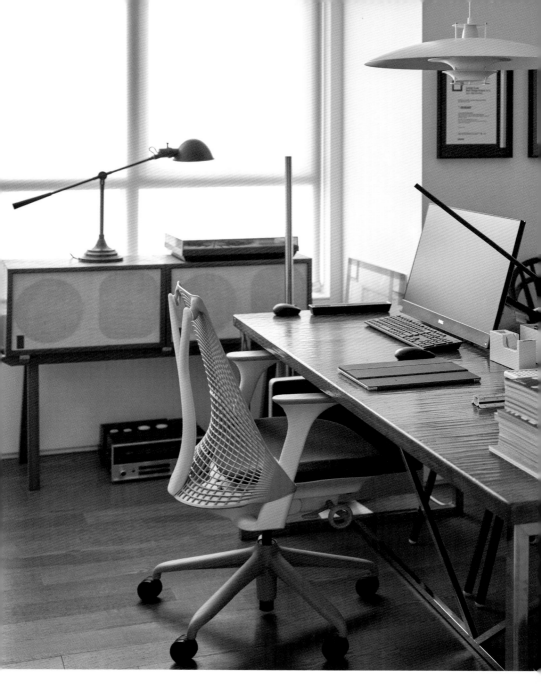

"모든 가구와 조명의 컨디션을 처음과 동일하게 유지하려고 노력합니다. 항상 만드는 것, 사는 것보다 중요한 게 관리라고 생각해요. 똑같은 물건도 저희 집에 있으면 멋있어 보인다고들 말하는데, 애정을 가지고 꼼꼼히 관리하기 때문이에요."

"요새 사람들은 너무나 똑똑합니다. 두루두루 많이 알고 있죠. 근데 중요한 건 거기서 더욱 발전시키는 과정이 필요하다는 거죠. 순수예술과 디자인은 달라요. 학문과 직업의 기술도 다르고요. 무언가를 소장하는 일도 이와 비슷할 것입니다." 그는 단순히 가구 수집과 건축가, 디자이너 예찬에 그치지 않았다. 그것을 넘어 디자인과 사물을 대하는 사람들의 태도를 배웠다. "지금은 유럽 빈티지 체어 가격이 100만원대를 호가하지만 당시에는 시장에 있는 3만~4만원짜리 플라스틱 의자와 같았습니다. 상업 공간이나 관공서 같은 곳에 쓰이던 의자와 테이블이죠. 합판을 사용해 실용성과 합리성을 강조한 만큼 당시에는 비싼 가구가 아니었습니다. 근데 이러한 물건이 어떻게 '빈티지'라는 이름 아래 가치가 증가했을까요? 그건 이 물건을 사용한 사람들이 이것을 디자인한 사람의 스토리, 놓인 공간의 의미를 알고 유지, 관리했기 때문입니다. 현장 마감만 봐도 제 성격을 알 수 있겠지만 모든 가구와 조명의 컨디션을 처음과 동일하게 유지하려고 노력합니다. 항상 만드는 것, 사는 것보다 중요한 게 관리라고 생각해요. 똑같은 물건도 저희 집에 있으면 멋있어 보인다고들 말하는데, 애정을 가지고 꼼꼼히 관리하기 때문이에요." 옛말에 풍경이 좋은 자리에는 가장 친한 친구의 집을 지으라고 했다. 좋은 것도 한 번씩 봐야 새롭지 매일 함께하면 그 가치를 간과하게 마련이다. 현장도 집 안의 오브제도 늘 영민한 눈으로 바라보고 순간적으로 틈을 파고들어 관찰해야 한다는 것이 그의 생각이다.

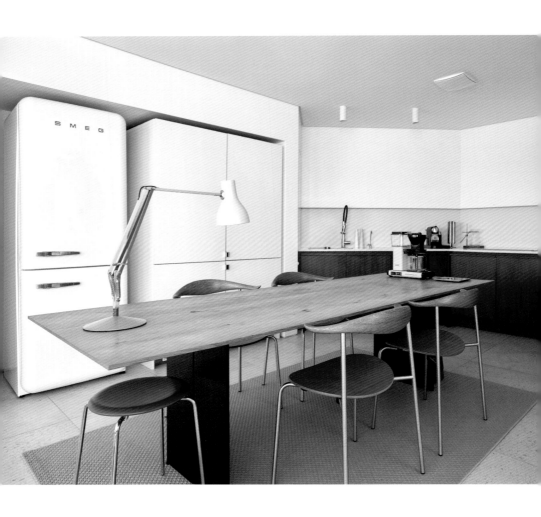

해외여행 경험도 별로 없다는 그에게 가구와 조명은 늘 새로운 세계를
열어준다. 디자이너이자 수집가, 사용자로서 디자인 너머의 본질을
관찰한다. 또 주기적으로 배치를 바꾸며 공간과 생각을 환기한다.
요즘 그는 효율과 개성을 강조하던 시기를 지나 형식과 절차가 교양,
트렌드가 된 시대를 생각한다. "1960년대 아버지들의 사진을 보면
멋스럽습니다. 슈트에 중절모, 구두까지 정확하게 갖춰 입었어요.
일례로 저 어릴 때만 해도 동네 경양식집에서 돈가스만 시켜도 수프가
나왔어요. 한동안 한 접시로 즐기는 플레이트 음식이 인기더니 최근에는
오마카세가 유행하잖아요. 과도기를 지나 이제 제대로 된 코스, 형식의
시대가 온 듯해요. 디자인도 마찬가지고요." 그의 말을 듣고 '모두
파편화된 채 자신만의 취향, 아이덴티티를 추구하는 시대일수록 우리는
기본과 절차, 형식, 구성 등을 통해 완성도가 주는 안정을 찾는 것'일지도
모르겠다는 생각을 했다. 그래서 이 시대에 미드센추리 모던 건축가와
디자이너의 건축, 디자인이 유의미해진 것 아닐까.

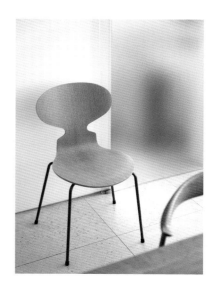

"코발트블루는 차가운 컬러지만
 은근한 따뜻함을 품고 있어요.
 따뜻한 옐로는 공간에 무게감을 부여하며
 묵직한 존재감을 발휘하죠."

House of
Choi Namji

글. 김주희 사진. 이종근

Episode 2.

브랜드 매니저
최남지의 집

공간이 발산하는 온도는 각 요소의 연결에서 비롯된다.
최남지 씨는 미드센추리 모던 디자인 가구와 컬러, 패턴을
솜씨 좋게 버무리며 고유한 분위기를 완성했다. 각 공간에는
다채로운 컬러가 리드미컬하게 흐른다.

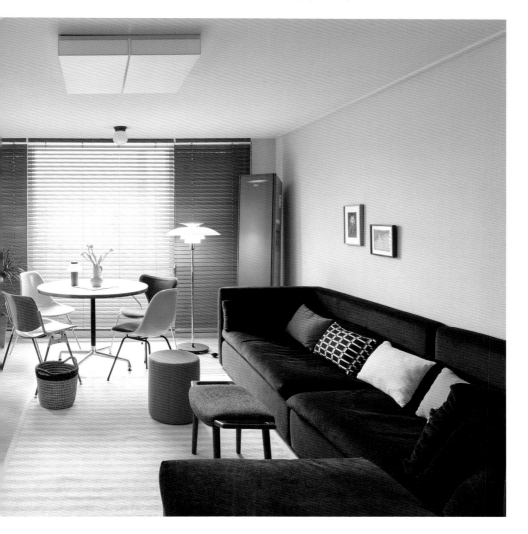

동갑내기 남편과 신혼 생활을 즐기고 있는
최남지 씨. 상품을 기획하고 브랜드를
정교하게 다듬는 브랜드 매니저답게
트렌드의 흐름을 눈여겨보고 새로운
것들을 접하고 만지며 영감을 얻는 것을
즐긴다. 그 덕에 자신만의 안목과 감각,
취향을 집에 온전히 녹일 수 있었다. 그의
공간을 규정하는 키워드는 미드센추리
모던 디자인이다. "미드센추리 시대의
가구는 브랜딩이 잘된 아이코닉한 스타처럼
느껴져요. 롱런하는 스타의 경우, 특정
키워드에서 바로 연상이 되고 질리지
않는 편안한 매력이 있잖아요. 미드센추리
모던 디자인 가구도 마찬가지죠. 각각의
탄생 비하인드 스토리가 매력적일 뿐
아니라 개성이 뚜렷하면서도 실용적이라
꾸준히 찾게 되네요. 가구에서 시작된
관심과 흥미가 자연스럽게 공간으로
확장되었어요."

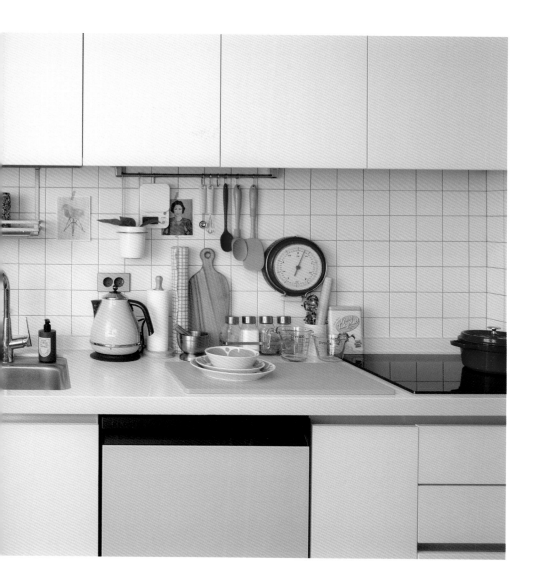

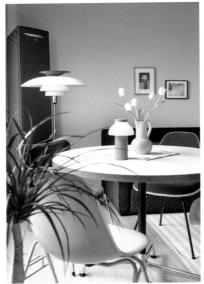

아르네 야콥센, 찰스&레이 임스, 포울 헤닝센 등 정체성이 확고한 당대 디자이너의 가구와 조명을 들이되 공간 전체를 아우르는 분위기에 대한 고민을 많이 했다. 무엇보다 '누군가 스치듯 봐도 아는 우리 집'으로 가꾸고 싶었다. "사람들이 각자의 MBTI가 있듯, 저만의 유니크함이 반영되길 바랐어요." 최남지 씨는 자신만의 성격과 감정, 선호하는 분위기, 온도를 공간에 구현하고자 했다. 시간이 흐르면서 취향이 변할 것도 고려해 바닥과 벽의 마감재는 베이식한 질감과 컬러로 선택하고 컬러풀한 가구와 오브제로 포인트를 부여했다. 그 결과 실용성과 만족도의 합일점을 찾아낸 공간으로 완성할 수 있었다.

까닭 없이 좋은 것들이 있다. 최남지 씨에게는 세상에 존재하는 모든 컬러가 그렇다. 특히 코발트블루와 옐로 컬러를 선호하는데, 두 가지 컬러를 활용해 전형적인 스타일에 얽매이지 않고 감각을 자유롭게 풀어낸 믹스 매치를 구현했다. "코발트블루는 차가운 컬러지만 은근한 따뜻함을 품고 있어요. 옐로는 따뜻한 컬러인 동시에 공간에 무게감을 부여하며 묵직한 존재감을 발휘하죠. 다른 듯 닮은 두 컬러의 절묘한 시너지가 맘에 들더라고요. 컬러를 매치할 때는 공간의 가장 큰 가구를 중심점으로 두고 그것과 조화로운지 살펴봅니다." 컬러에 대한 애정은 과감한 모험으로 이어졌다. 미드센추리 모던 인테리어의 현관문은 컬러와 형태가 독특하고 다양한 반면, 상대적으로 평범한 우리나라 아파트의 현관문이 아쉬웠던 터. 현관문에 목공을 더해 빈티지한 느낌을 살리고 옐로 컬러로 단장했다. 처음에는 주변에서 우려를 보냈지만, 보면 볼수록 공간에 표정을 더해주는 만족스러운 요소라고. 컬러풀한 가구와 소품의 경우 솔리드 스타일을 선호하는 반면 패브릭은 패턴을 많이 활용한다. 러그, 커튼, 쿠션 커버, 침구류는 교체가 쉽고 가구 대비 보관이 용이한 것도 장점. 계절에 맞춰 평소 시도하고 싶었던 패턴의 아이템에 도전하며 공간에 경쾌한 리듬을 더한다.

"미드센추리 시대의 가구는 브랜딩이 잘된 아이코닉한 스타처럼 느껴져요. 롱런하는 스타의 경우, 특정 키워드에서 바로 연상이 되고 질리지 않는 편안한 매력이 있잖아요."

당연한 말이지만 집은 가장 편안하게 누리는 공간이어야 한다. 최남지 씨는 모자라지 않도록 집을 꾸미되 '넘침'을 경계한다. 특히 가구나 조명의 배치를 신중히 고민하는데, 부피감이 큰 제품이 공간 전체의 분위기를 압도하지 않도록 신경 쓴다. 균형감과 안정감이 결여된 공간은 자칫 시각적으로나 실생활에서 불편함을 초래할 수 있기 때문. "디자인이 맘에 들어 가구를 구입했는데 막상 받아보니 지나치게 크거나 생활 반경을 넘어가는 등 시행착오를 겪은 적이 있어요. 섣불리 가구나 소품을 들이지 않는 지혜를 얻었죠. 구매 전에 실측을 꼼꼼히 하고 파워포인트나 각종 툴을 이용해 시뮬레이션한 뒤에 결정합니다. 전체적인 컬러감도 조화롭고 편안해야 하죠. 무엇 하나가 도드라지거나 이질감이 느껴지지 않도록 하는데요, 기존 컬러와 새로운 컬러의 조화를 유념해 컬러를 선정합니다." 미드센추리 모던 디자인에 대한 관심은 어느덧 공간을 넓게 보는 시각으로, 현명하게 집을 가꾸는 태도로 이어졌다. 최남지 씨는 매일매일 다른 집의 풍경을 인스타그램(@remains___)에 공유하며 소통의 폭을 넓히고 있다. 집이 주는 선물은 이뿐이 아니다. "저에게 집은 '언제나 내 편' 같은 존재입니다. 삶에서 여러 타격감을 느낄 때마다 집에 오면 든든한 내 편이 있는 것 같아요. 저만의 취향이 오롯이 반영된 공간에 들어서면 나와 같은 결을 지닌 사람들이 '오늘 하루 수고했어'라고 말해주는 것 같달까요. 이처럼 집을 가꾸는 일은 여러 갈래의 행복을 선사합니다."

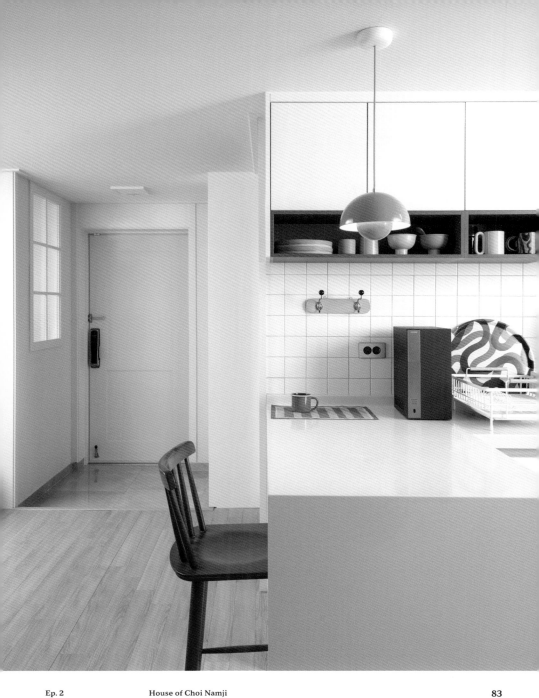

"저희 집 사진을 보여주니
'너 네이비 마니아구나?'라고 묻더군요.
그전까지는 제가 네이비를 좋아하는
줄도 몰랐어요"

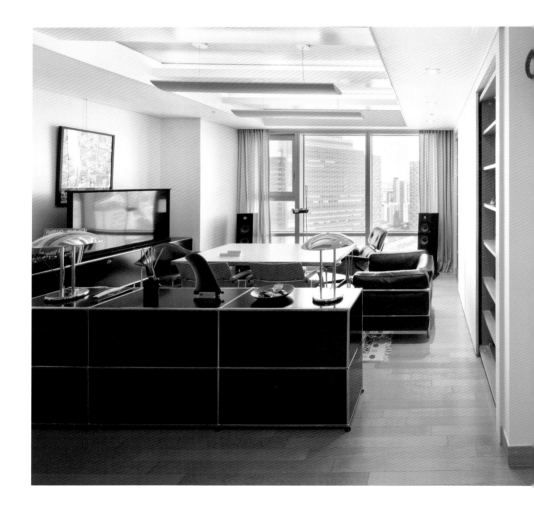

크리에이티브 디렉터
전수민의 집

집은 거주자의 가치관, 취향을 물리적으로 눈앞에 드러내는 공간이다. 디자인 스튜디오 '서비스센터' 디렉터 전수민 씨의 집은 그간 모아온 수집품과 물건들의 제자리를 정해준 그의 총명함으로 반짝였다.

House of
Chun Soomin

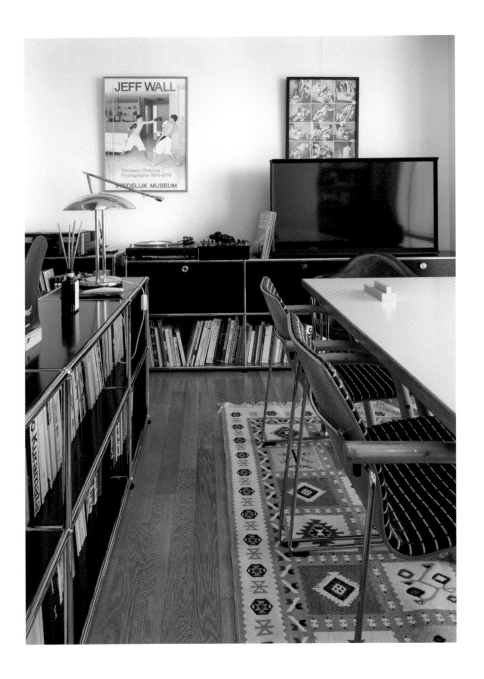

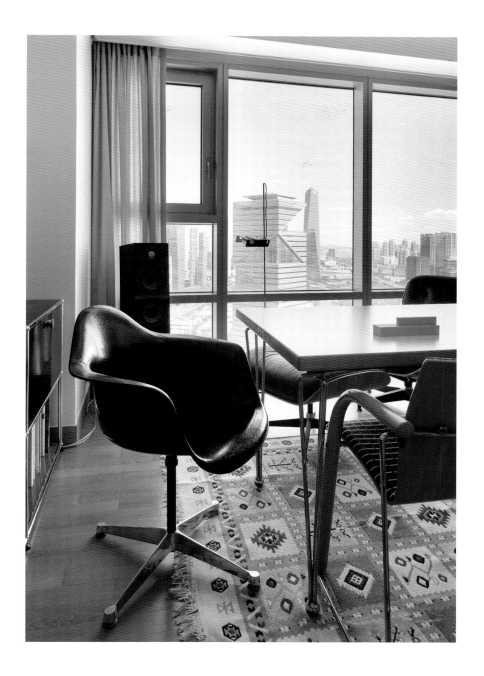

서비스센터 디렉터 전수민 씨의 집에 들어서자마자 '예사롭지 않다'는 생각이 머릿속을 스쳤다. 포칼 스피커와 매킨토시 앰프, 빈티지 임스 체어, 다양한 USM 스토리지까지. 인테리어를 위해 단기간에 구입한 컬렉션이라기엔 아이템 하나하나가 꽤나 오랜 시간 골똘히 추구해온 세계관의 주조연처럼 자리했다. 더퍼스트펭귄에서 그래픽 및 브랜딩 디자이너로 일한 그는 2018년 독립해 브랜딩 스튜디오 '서비스센터'를 열었고 온라인 편집숍 '숍 서비스', 피자 가게 '피자서비스'를 함께 운영 중이다. 여러 기사와 작업물로 그의 기획력이 확고하고 치밀하다는 걸 알고 있었지만, 집은 기대 이상을 보여주었다. "그래픽디자인, 타이포그래피를 공부하기 위해 예술대학에 진학했는데요, 디자인사 수업에서 바우하우스를 발표하게 되었어요. 이때가 시작인 듯싶습니다. 자연스럽게 바우하우스뿐 아니라 미드센추리 모던에 관심을 갖게 되었죠. 11년 전쯤 서촌의 카페 mk2를 처음 갔는데 그곳에서 과제를 하면서 좋은 의자에 앉는 경험을 통해 대리만족을 하곤 했습니다. SE68 체어를 시작으로 프리랜서와 인하우스 디자이너로 일하는 내내 조금씩 돈을 모아 하나하나 수집한 것이에요."

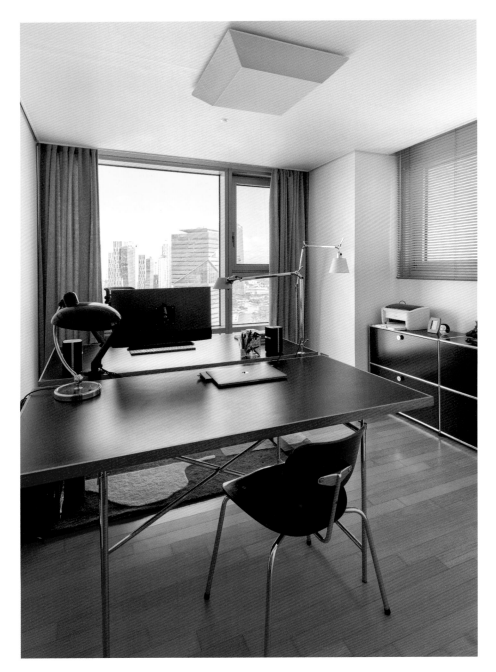

네이비 컬러 가구 일색의 공간에 스테인리스 스틸, 크롬 소재의 하드웨어나 조명으로 포인트를 주는 것이 컬렉터 전수민 씨의 취향인 듯싶어 물었더니 돌아온 답변은 의외였다. "일본 출장길에 도쿄 모노클 매장에 들렀다가 그곳에서 만난 〈모노클〉 에디터와 이야기를 나누게 되었는데, 저희 집 사진을 보여주니 '너 네이비 마니아구나?'라고 묻더라고요. 그전까지는 제가 네이비 컬러를 좋아하는 줄도 몰랐어요. 그 이후에 의도적으로 네이비 컬러의 오브제를 수집하기도 했죠." 그중 임스 부부의 네이비 파이버글라스 셸 암체어는 특히 애착이 간다고. 오래전부터 자주 들르던 도쿄 임스 전문 체어 숍에 네이비 컬러의 체어를 구하면 연락을 달라고 요청했고, 1년 넘게 연락을 주고받은 끝에 마음에 쏙 드는 의자를 받게 되었다. 컨디션이 좋지 않았던 터라 오드플랫에서 수선을 받아 재탄생한 의자다. 이런 수고로운 네이비 덕질 덕분에 집은 세련된 인상을 자아냈다. 다만 미드센추리 모던 가구는 부피가 큰 편이기에 싱글 남성 홀로 사는 집에 어려움은 없는지 궁금했다. "제게 싱글 시절의 즐거움은 누구에게도 묻지 않고 제 취향 따라 수집할 수 있었던 것이 아닐까 싶어요. 모든 가구가 제 라이프스타일에 맞춰져 있거든요."

"가구를 좋아하는 선배들이 늘 농담처럼 '결국 끝은 핀 율이다'라고 하셨는데, 그 말이 틀리지 않더라고요. 저 역시 차가운 금속 가구보다는 따뜻한 촉감의 가구를 선호하게 되었어요."

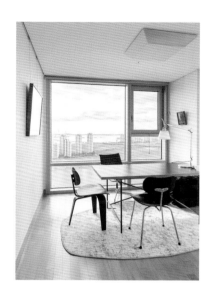

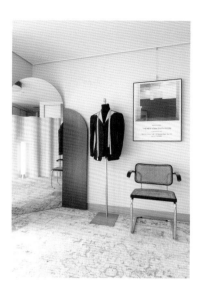

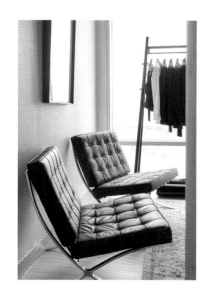

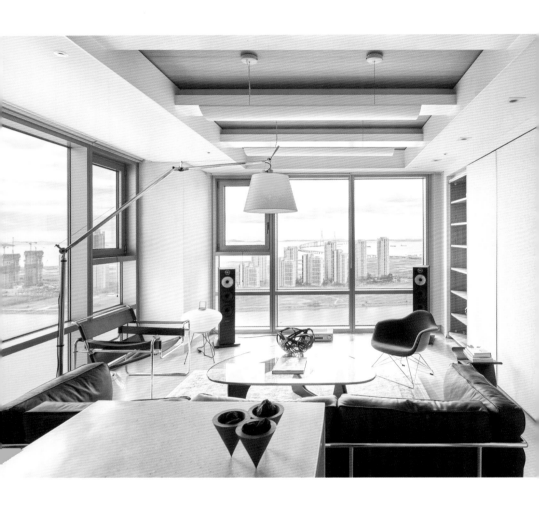

그에게 집은 다양하고도 각별한 의미를 지닌다. 소설가 무라카미 하루키처럼 튼튼한 몸과 마음으로 오래 작업을 이어가고 싶은 그는 건강한 루틴을 추구한다. 규칙적인 삶을 지향하고 일과 삶을 분리하지 않는 그에게 집은 모든 일의 근간이 된다. 또한 클라이언트를 위한 원 테이블 다이닝, 트렁크 쇼 등을 그의 집에서 열기도 했다. 최근에는 남성복 브랜드 '사브르 앤 아르멧'과 협업해 그가 수집한 가구를 배치한 테일러 레지던스를 열기도 했다. 레지던스는 마르셀 브로이어의 바실리 체어와 미스 반데어로에의 바르셀로나 체어를 비롯해 블랙 컬러의 아이템으로 가득하다. 슈트가 잘 어울리는 신사가 걸어 나올 것만 같은 공간은 집과 확연히 다른 분위기를 풍긴다. 한 사람의 컬렉션을 밀도 높게 보는 기분이었다.

그의 취향 여정의 새로운 행선지는 어딜까. "가구를 좋아하는 선배들이 늘 농담처럼 '결국 끝은 핀 율이다'라고 하셨는데, 그 말이 틀리지 않더라고요. 저 역시 차가운 금속 가구보다는 따뜻한 촉감의 가구를 선호하게 되었어요. 요즘은 핀 율 가구에 관심이 생겼죠. 전 세계 가구 수집가들이 멘토로 여기는 '오다 노리쓰구(Oda Noritsugu)'는 45번 체어 하나만 보고도 핀 율 작품의 노예가 되었다잖아요. 훗날 기회가 생긴다면 무라카미 하루키처럼 서재, 오디오룸에 핀 율 45번 체어를 두고 싶어요."

"많은 북유럽 건축가가 미국으로
이주했던 것처럼, 또한 스칸디나비아
스타일에서 미드센추리 모던으로
트렌드가 진화한 것처럼,
저의 관심사와 컬렉션도 변해왔어요."

House of Kim Sora

Episode 4.

미드센추리 모던 가구 애호가
김소라의 집

생활에서 디자인과 예술을 접하는
아이들은 매일매일 어떤 감각을
발현할까? 미드센추리 모던 가구
애호가인 엄마는 오늘도 집 안을
매만지며 가족들에게 새로운 즐거움과
행복을 선물한다.

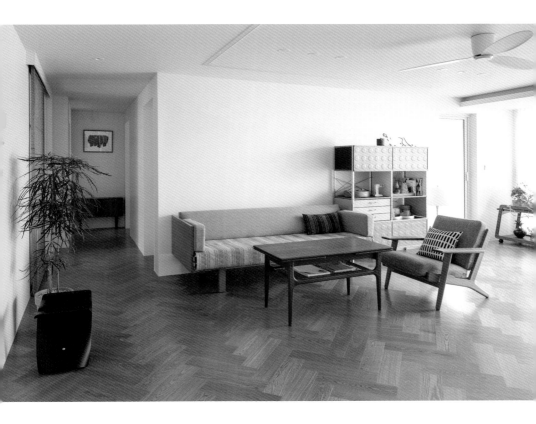

아이를 키우는 집 대부분은 가구를 고르는 기준을 실용성에 둔다.
아이의 성장에 맞춰 가구의 높낮이가 달라지는 데다가, 아름답더라도
각지고 차가운 물성의 가구는 기피하게 된다. 하지만 미드센추리 모던
가구는 따뜻한 색감과 소재에 실용성까지 갖췄으니 아이와 평생을
함께하기에 더없이 좋다. 중학교 1학년, 초등학교 2학년인 자녀를
둔 김소라 씨의 집은 미드센추리 모던 인테리어의 훌륭한 본보기다.
"아라비아 핀란드 테이블웨어의 멋스러움에 반해 수집을 시작한 게
시간이 흐르면서 북유럽 가구와 오브제로 옮겨갔어요. 많은 북유럽
건축가가 미국으로 이주했던 것처럼, 또 스칸디나비아 스타일에서
미드센추리 모던으로 트렌드가 진화한 것처럼 저의 관심사와 컬렉션도
변해왔어요." 그의 컬렉션 연대기를 따라 두 자녀와 남편의 삶에도
자연스레 디자인 가구와 빈티지 테이블웨어가 일상적인 오브제로
녹아들었다. 아이들은 어려서부터 찻잔과 오브제가 놓인 공간에
익숙해서인지 가구와 테이블웨어를 비롯한 사물을 상냥한 태도로
다룬다. "집 안 곳곳에 티크 가구가 많아요. 물기가 있는 물건을 무심코
올려두면 가구에 물자국이 생기죠. 아이들은 습관처럼 코스터와
쟁반을 사용해요. 큰아이가 초등학생일 때 학교에서 디자인 관련 책을
빌려왔는데, 거기에 루이스 폴센의 조명과 아르네 야콥센의 앤트 체어,
세븐 체어가 있었어요. 아이가 너무 놀라서 '엄마, 이거 우리 집에 있는
거랑 똑같아!'라며 그 페이지를 열심히 읽던 모습이 기억나요."

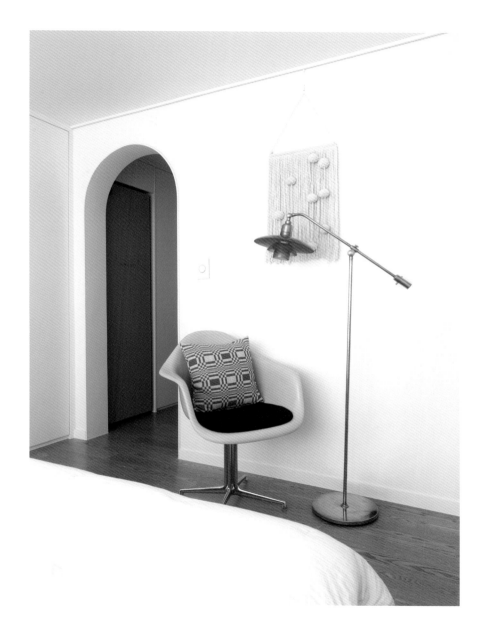

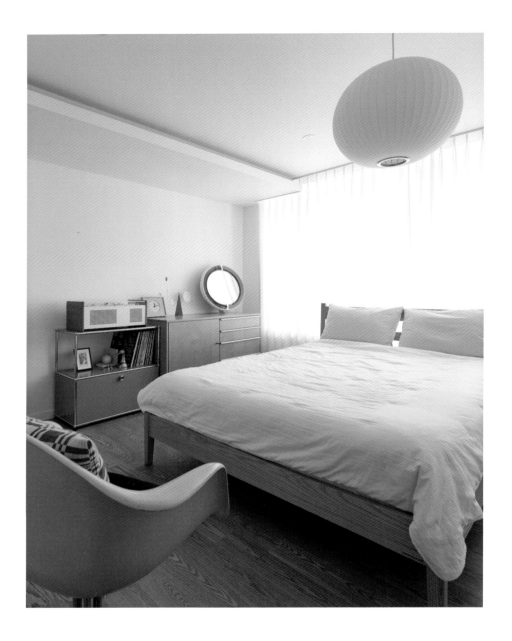

"보는 것도 중요하지만 일상생활에서 디자인 제품을 직접 사용하는 것 또한 예술을 접하는 방식이자 즐거움이 될 것 같아요." 아이들뿐 아니라 부부 역시 요즘 이 즐거움에 푹 빠졌다. 디터 람스의 턴테이블 'SK5'를 새로이 들였기 때문. 빈티지 제품 특성상 배송이 어려워 경기도 시흥에서 집이 위치한 대전까지 기차와 택시를 이용해 손수 옮기는 수고도 마다하지 않았다. 덕분에 남편이 어릴 적 모은 LP를 다시 듣는 재미에서 헤어 나오지 못한다. 거실, 주방만큼이나 집에서 미드센추리 모던 가구, 오브제를 곳곳에서 만날 수 있는 공간은 침실과 남편의 서재다. 침실에는 유리섬유로 만든 빈티지 임스 체어, 서재는 USM 스토리지와 근현대 건축가 에곤 아이어만이 디자인한 SE68 체어를 놓았다. 최근에는 찰스&레이 임스 부부의 LCW를 주문해 배송을 기다리는 중이다. "저는 미드센추리 모던 디자인, 디자이너, 건축사 등에 대한 전문 지식이 없는 일반인이에요. 다만 시간이 흘러도 미드센추리 모던은 촌스럽거나 어색함이 감돌지 않는, 오랜 시간 사랑받을 수밖에 없는 타임리스 디자인이라는 걸 본능적으로 알 뿐이죠. 완벽한 비율의 루이스 폴센 조명이 은은하게 발산하는 빛을 싫어할 사람이 어디 있겠어요."

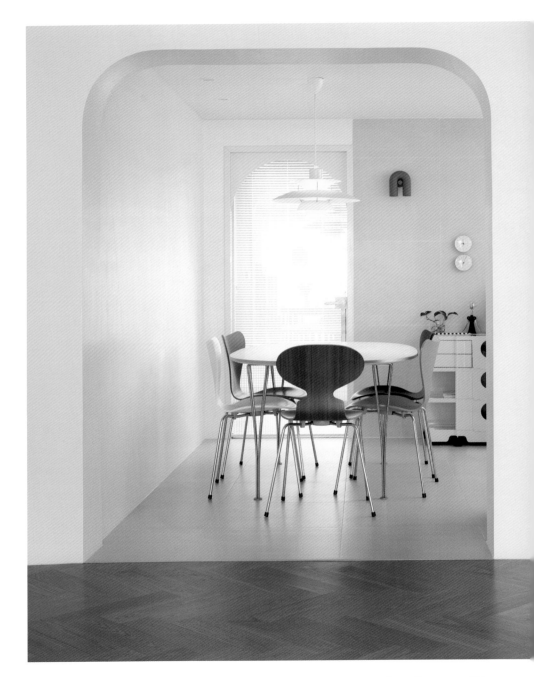

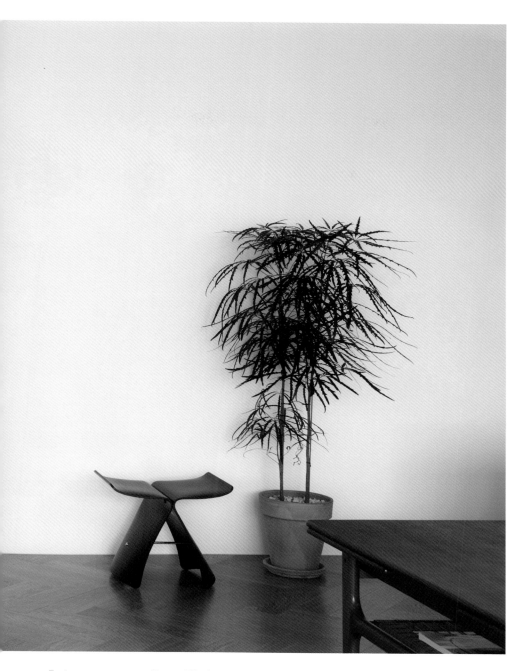

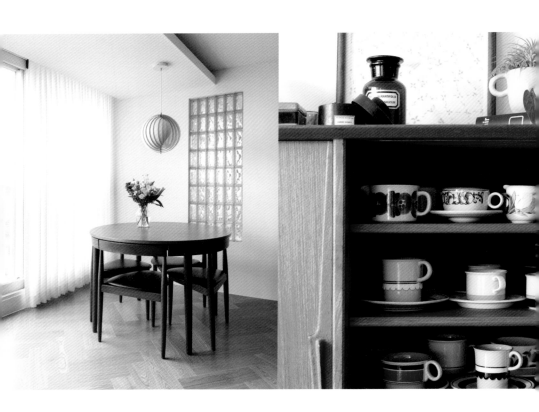

"시간이 흘러도 미드센추리 모던은 촌스
럽거나 어색함이 감돌지 않는, 오랜 시
간 사랑받을 수밖에 없는 타임리스 디
자인이라는 걸 본능적으로 알 뿐이죠."

김소라 씨 가족은 최근 이사를 하면서 집 전반을 리모델링하고 몇몇
가구도 새로 구입했다. 인테리어에서 가장 중요하게 생각했던 것은
기존에 갖고 있던 가구나 조명, 테이블웨어에 꼭 맞는 자리를 찾아주는
일이었다. "새로 들일 가구, 오브제의 배치는 구상해놓았지만 실제
자리를 잡았을 때 어떤 분위기가 감돌지, 또 원래 있던 티크 가구들과
자연스럽게 조화를 이룰지 걱정되었어요. 같은 우드 소재여도 자작나무,
오크, 티크, 장미목 모두 색감이 다르고 풍기는 분위기도 상이하니까요."
하지만 우려가 무색하게 가구들은 아름다운 하모니를 이뤘다. 북유럽
스타일과 미드센추리 모던 가구가 균형을 이루는 거실에 포인트가
되어주는 제품은 한스 올센의 확장형 다이닝 테이블이다. 이 가구를
들이기까지 약간의 수고와 고민이 있었는데, 5년 전부터 한스 올센의
다이닝 테이블을 소장하고 싶었으나 구입을 머뭇거린 탓이다. 시간이
흐르면서 테이블 가격이 오른 것은 당연하고 컨디션 좋은 제품을
찾기도 어려워 포기하던 찰나, 빈티지 제품을 만나게 되었다. "빈티지
가구는 인연이 있어야 만난다고들 해요. 빈티지 가구 편집숍에 테이블을
구해달라고 요청한 지 꽤 오랜 시간이 지나서야 이 테이블을 만날 수
있었어요. 실물을 본 것도 아니고 사진 한 장만 보고 구입을 결정했죠.
상태가 좋은 편이 아니라 수선을 거친 후에야 받을 수 있었어요. 이제
이곳에서 우리 가족의 시간과 추억이 덧입혀지겠죠?" 김소라 씨 가족의
화목한 일상에는 언제나 애정 깊은 물건이 곁에 있다

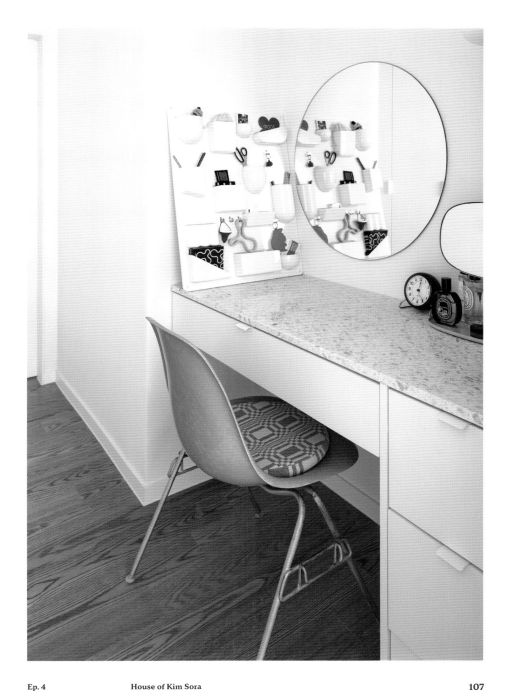

"평소 우드에서 느껴지는 은은한 향과
아늑한 분위기를 좋아했는데
제가 꿈꾸던 가구가 바로 핀 율이
디자인한 것이었어요."

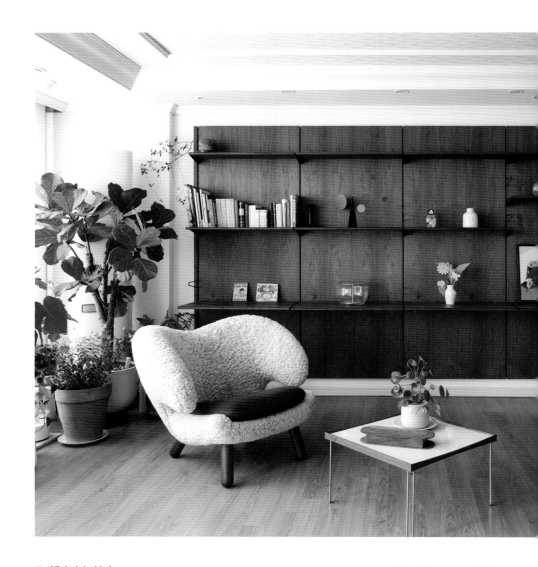

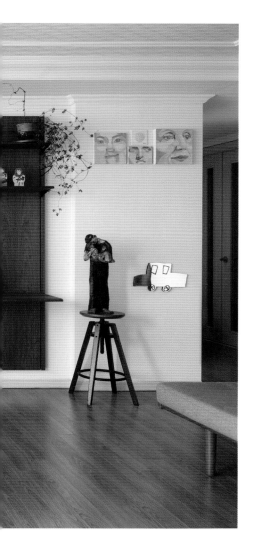

디자이너
전수옥의 집

어떤 가구는 쓰면 쓸수록 울림이 되어 돌아온다.
디자이너 전수옥에게는 핀 율이 그러하다.
하나둘 모든 핀 율의 가구는 어느덧 집과 삶을
관통하는 키워드가 되었다.

House of
Jun Soook

어느 소설가는 "아름다움은 확신을 준다"라고 말했다. 이를 가구에 빗대어볼까. 아름다운 가구를 볼 때면 시각적 즐거움은 물론 삶을 더 풍성하게 변화시킬 거란 믿음이 생기기도 한다. 전수옥 씨가 핀 율 가구에 확신을 품은 이유다. "미드센추리 모던 디자인이 큰 흐름을 만들면서 당시 세계 곳곳에서 혁신적 디자인이 탄생했잖아요. 기조는 같되 나라마다 각각의 특색이 있었죠. 이탈리아는 인상이 강렬하고, 프랑스는 로맨틱하달까요. 제 취향에는 심플하고 간결한 북유럽 디자인이 잘 맞더군요. 평소 우드에서 느껴지는 은은한 향과 아늑한 분위기를 좋아했는데, 제가 꿈꾸던 가구가 바로 핀 율이 디자인한 것이었어요." 10여 년 전, 한 전시회에서 핀 율 가구와 우리나라 고가구가 이질감 없이 어우러진 모습을 본 후 핀 율 디자인에 관심과 호기심이 생겼다. 북유럽 가구지만 우리네 집과 생활 방식과도 충분히 잘 어울리는 디자인이 흥미로웠다. 그 뒤부터 핀 율 가구를 하나둘 들여놓았고, 자신의 집을 '스몰 핀 율 하우스'라고 명명했다.

"가구를 사용하면 할수록 좋다는 걸 새삼 느낍니다. 정교한 이음새와 곡선은 물론 활동을 더욱 편리하게 이끄는 높낮이도 맘에 들어요. 특히 리딩 체어를 좋아하는데요, 원목 소재임에도 옆으로 혹은 거꾸로 앉아도, 오래 앉아도 편안하게 몸을 지탱하죠. 등받이에 책을 올려두고 읽기에도 딱 알맞은 높이예요. 몸에 착 감기는 펠리칸 체어도 좋아합니다." 세월이 흐르면서 가구는 시간의 옷을 '입는다'. 전수옥 씨는 가구에 사용자의 생활 패턴과 사소한 습관이 묻어나야 진정한 반려가구라고 믿는다. 어제와 오늘, 오늘과 내일 미묘하게 변하는 작은 차이가 흥미롭게 다가온다고. "유럽에서는 컵 자국이나 와인이 스며든 흔적이 생긴 대리석 테이블을 그대로 사용하잖아요. 그런 것이 하나의 스토리가 되곤 하죠. 제가 나무와 가죽 소재를 좋아하는 이유이기도 해요. 누가 사용하느냐에 따라, 어디에 두느냐에 따라 나무와 가죽은 조금씩 변하니까요. 아르텍 스툴의 경우 햇볕에 점차 태닝되는 게 눈에 보입니다. 낡으면서 바래진 것이 아니라 시간이 스며든 모습이죠."

가구를 컬렉팅하면서 소비 신념과 삶을 대하는 태도까지 바뀌었다. 오랜 고민 끝에 구입한 가구가 집에 도착하기까지의 시간을 통해 가구가 더없이 소중해진다고. 진득하게 한 점 한 점 컬렉팅한 가구는 삶의 속도를 한 템포 늦춘다. "필요한 가구나 물건이 생겼을 때 맘에 꼭 드는 제품보다 당장 사용할 대체품을 사기도 하잖아요. 그러면 언젠가는 그걸 버리고 새것을 사게 되더라고요. 쓰레기와 불필요한 소비 과정을 줄이고자 쉽게 사고 버리는 습관을 지양합니다. 나만의 확고한 취향을 담은 가구나 물건을 참고 기다리며 컬렉팅하는 자세를 배웠달까요." 전수옥 씨는 두 딸에게도 가구에 대한 스토리와 디자인을 설명해주곤 한다. 아이들 또한 자연스레 가구와 물건을 아끼고 소중하게 다루는 습관을 체득하게 되었다. 가구 한 점이 선사하는 삶의 울림은 이토록 크다.

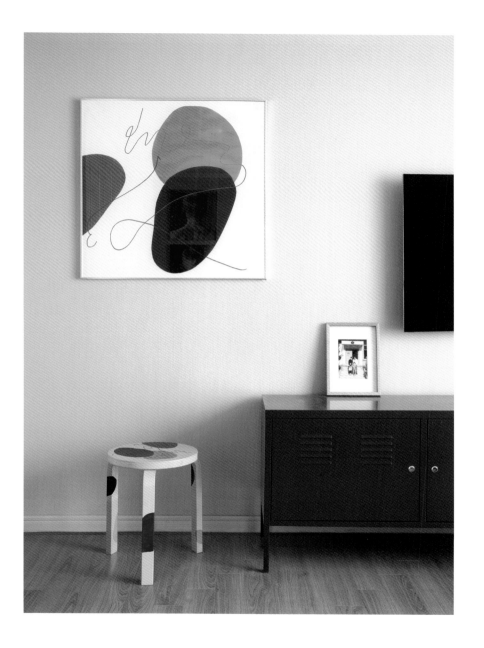

"유럽에서는 컵 자국이나 와인이 스며든 흔적이 생긴 대리석 테이블을 그대로 사용하잖아요. 그런 것이 하나의 스토리가 되곤 하죠. 제가 나무와 가죽 소재를 좋아하는 이유이기도 해요. 누가 사용하느냐에 따라, 어디에 두느냐에 따라 나무와 가죽은 조금씩 변하니까요. 아르텍 스툴의 경우 햇볕에 점차 태닝되는 게 눈에 보입니다. 낡으면서 바래진 것이 아니라 시간이 스며든 모습이죠."

"디자이너가 꿈이 아닌 적이 단 한 번도 없었어요."
돌아보건대 전수옥 씨는 학창 시절부터 디자인과
예술을 가까이했다. 스토리 위주의 드라마보다 시각적
임팩트가 큰 광고를 즐겨 찾아봤고, 시각디자인을
전공하며 더욱 깊게 파고들었다. 현재 블라인드
브랜드 뤼미에르의 디자이너로 활동하는 동시에
자신의 인테리어 업체를 운영 중이다. 평소 전시회를
자주 찾아 예술의 세계를 탐색하는 것을 즐기는
그답게 아트 컬렉팅에도 진심이다. "작품과 소품은
확연히 다릅니다. 트렌드에 얽매이지 않는 작가의
특유의 감성은 보면 볼수록 새롭게 다가오거든요.
저는 옷과 가방, 화장품보다 예술 작품에 소비를 많이
합니다. 작품을 구입하기 전, 작가와 소통할 때면
그들의 순수한 열정을 보곤 하죠. 아트 컬렉팅은
젊은 작가의 꿈과 미래를 응원하는 일이기도 해서
여러모로 의미가 깊은 것 같아요." 8년 전에 처음 터를
잡은 보금자리. 작정하고 인테리어를 한 것이 아니라
살면서 조금씩 고치고, 필요한 가구를 들여놓으며
진정으로 '나다운' 공간을 완성했다. 그리고 이곳에서
행복의 파이를 키워가고 있다. "얼마 전 남편과
대화를 나눴는데, 저에게 그러더군요. 늘 바쁘고 일이
힘들어도 행복해 보인다고요. 좋아하는 것에 둘러싸여
있는 덕분인 것 같다고요. 남편 말을 곱씹어보니 정말
그렇더라고요. 좋아하는 가구와 예술, 집이 삶에 주는
힘은 꽤 큽니다."

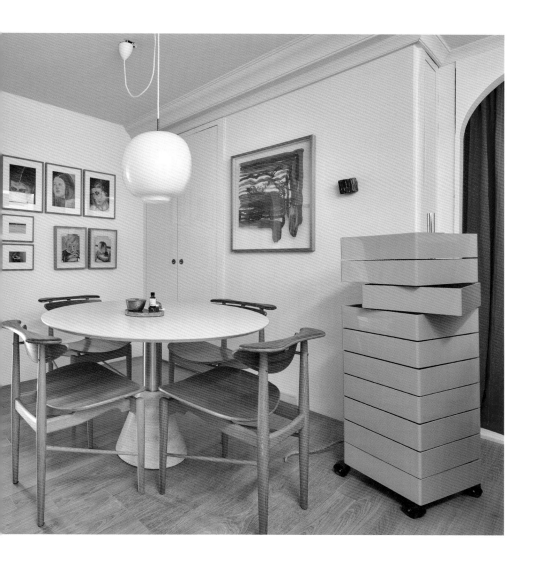

미드센추리 모던
인플루언서의 공간

Influencers'
Spaces

글. 김보경

저마다의 취향과 감각으로 미드센추리 모던 스타일을 연출한 집스타그램을 소개한다. 누군가가 공들여 채운 집에서 인테리어적 영감을 얻어보기를.

"스스로를 빈티지 가구 마니아라고
소개하는 @itsshushing의 집에는
미드센추리 모던 시기의 아이콘들로
가득하다."

Home Office @itsshushing

거실부터 서재, 다이닝룸의 곳곳에는 이사무 노구치의 커피 테이블,
찰스&레이 임스 부부의 라운지 체어, 비트라 팬톤 체어, 브리온베가
RR-226 라디오포노그라포 등을 두었다. @itsshushing은 시애틀에서
소프트웨어 엔지니어로 근무하며 팬데믹 시기에 대부분 재택근무를
했다. 쾌적한 환경의 홈 오피스가 필요했던 그는 거실에 소파의 반대
방향으로 큰 테이블을 배치해 업무 공간을 만들고, 이동이 용이한 임스
몰디드 플라이우드 폴딩 스크린을 활용해 거주 공간과 사무 공간을
명확히 구분했다. 햇살이 잘 드는 서재에는 아르네 야콥센의 티크 우드
소재로 만든 가구와 이사무 노구치가 디자인한 아카리 펜던트 램프를
매치해 편안하고 아늑한 느낌을 연출했다.

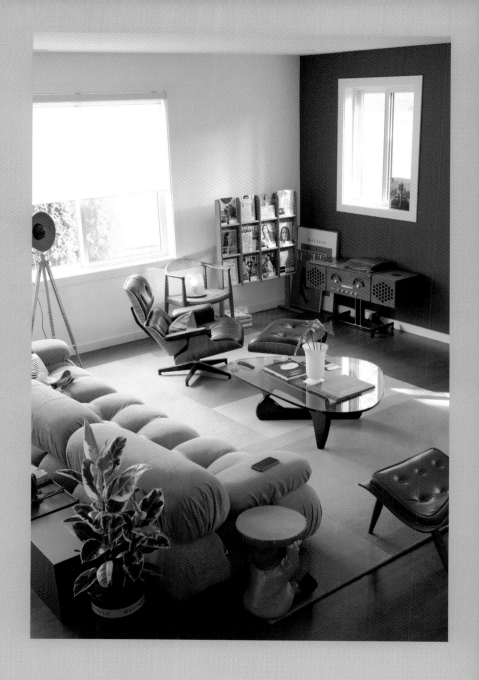

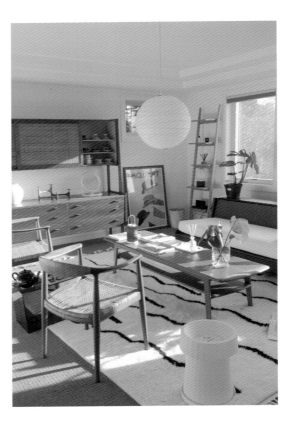

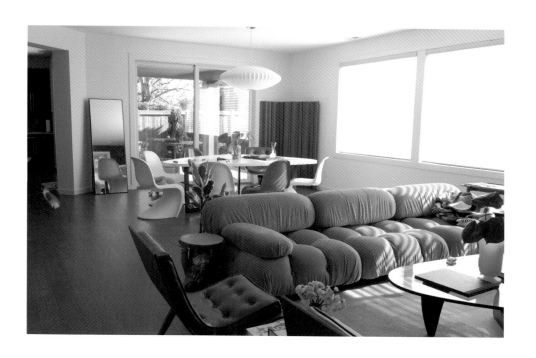

"1960년대의 미국 가정집을 연상케 하는
@yunji_yi의 별장은 미드센추리 시대의
가장 큰 특징 중 하나인 컬러감이 단연
돋보인다."

Kitchen @yunji_yi

하이라이트 공간인 주방에는 레드, 오렌지, 옐로 색상의 가구와 가전,
소품이 가득해 밝고 따스한 분위기가 지배적이다. 찰스&레이 임스
부부의 사진이 담긴 포스터, 빈티지 임스 체어와 함께 스메그(Smeg)의
빅토리아 냉장고, 오븐 등 가전을 스타일링해 레트로한 무드를
완성했다. 포울 헤닝센이 1958년 개발한 루이스 폴센의 PH5 펜던트
역시 오렌지 컬러를 택해 색감의 조화를 이끌어냈다. 침실의 모든
벽은 올리브 색상으로 과감하게 칠했다. 그 외의 요소에는 색을
최소한으로 사용해 깔끔해 보이도록 했다. 음악을 사랑하는 부부가
만든 청음실에는 강렬한 레드 컬러의 몬타나 가구를 배치했다. 선반
위로는 같은 컬러가 들어 있는 마크 로스코의 명화 포스터를 두었다.

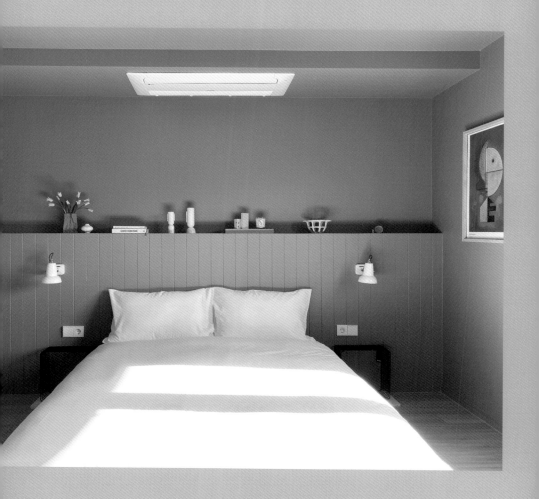

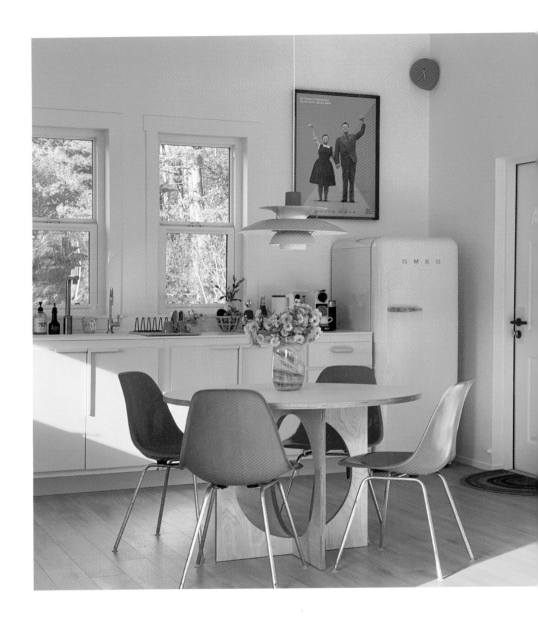

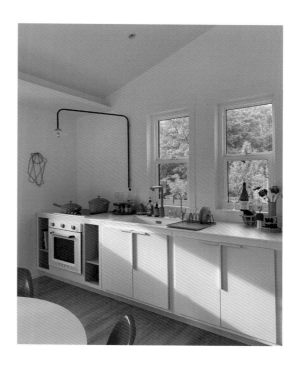

"빈티지 가구 수집을 즐기며 공간에
 컬러로 포인트 주는 것을 선호하는
 @casa_t.d.k의 취향이 반영된 집이다."

거실에는 '다양성 안의 조화'를 테마로 중앙에 큰 테이블과 각기 다른
디자인의 의자를 가족 구성원 수보다 많이 배치해 다목적 공간으로
활용할 수 있도록 했다. 모노톤의 다이닝룸에 생기를 불어넣기 위해
컬러풀한 테이블 조명과 시계, 모빌 등을 배치했다. 드레스룸 역시
밝은 색상의 수납장, 조명, 액자를 두어 편안하고 아늑한 느낌을
조성했다. 자칫 밋밋할 수 있는 벽에는 액자 프레임을 활용해 분위기
변화를 시도했다. 디터 람스가 디자인한 브라운 SK5 턴테이블의
경우 거실과 다이닝룸의 경계에 두거나 소파 옆으로 옮기는 등 때마다
위치를 달리하며 자주 머무는 공간에 음악이 함께할 수 있도록 했다.

**Living Room
@casa_t.d.k**

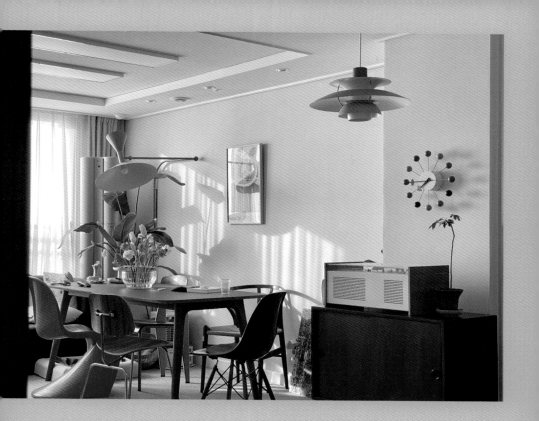

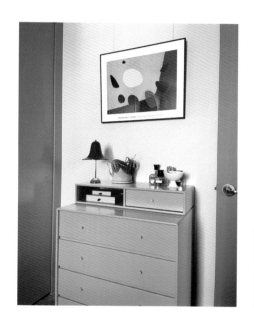

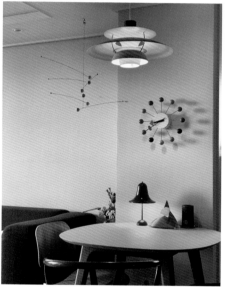

"미니멀리즘을 추구하는 @geeng2는
최대한 자연스럽고 편안한 느낌의 집을
만드는 것이 목표다."

@geeng2는 때마다 가구와 소품 배치를 달리해 분위기 변화를
시도한다. 전체적으로는 모자이크 타일, 우드 소재의 바닥에 유럽과
미국의 빈티지 가구를 믹스해 공간을 꾸몄다. 다이닝 공간에는 클래식한
디자인의 아르떼미데 톨로메오 조명과 비트라의 임스 DAR 암체어,
허먼 밀러의 파이버글라스 체어 등을 배치했다. 마키시 나미가 디자인한
우드 책장을 벽면에 배치해 아이들의 놀이 공간으로 활용하기도 한다.
거실의 한쪽에 마련한 오피스 공간 역시 집의 전체적인 분위기와 조화를
이루도록 흰색의 비초에 V606 선반을 선택했다. 선반의 옆으로 알바
알토가 디자인한 아르텍 하이 체어 K65를 두어 단정한 인상을 준다.

Dining Room
@geeng2

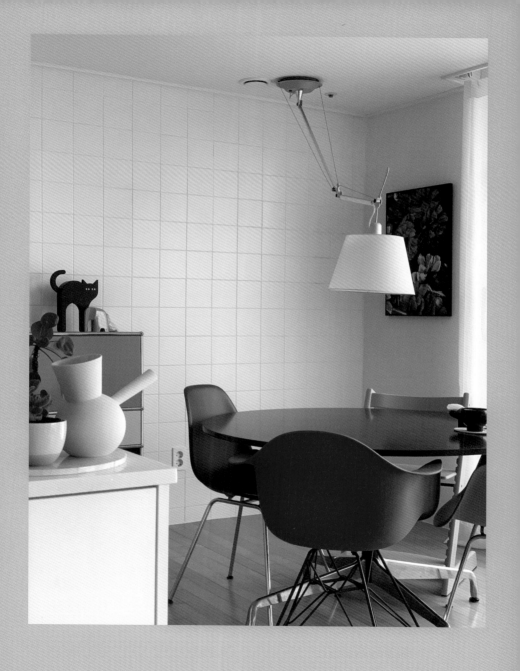

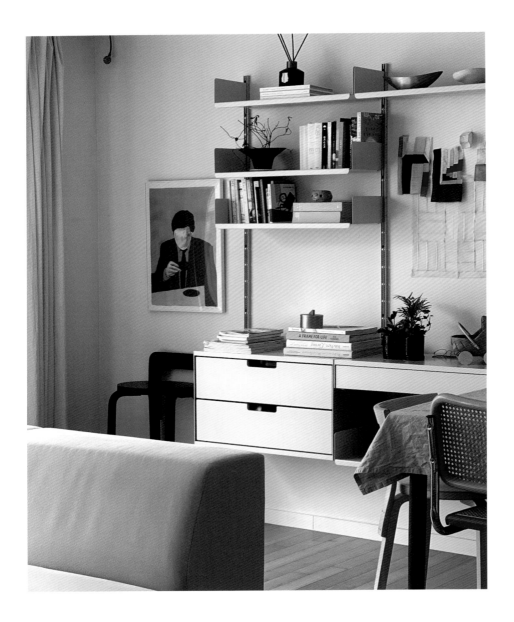

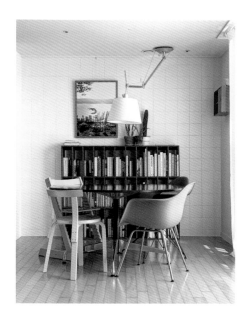

Season 4

미드센추리 모던
컬렉터의 이야기

Collectors'
Stories

글. 길보경

미드센추리 모던은 하나의 확고한 키워드로 자리매김해 여전히 많은 사람에게 사랑을 받고 있다. 여기, 국내 미드센추리 모던 스타일의 공간과 그곳을 대표하는 이들을 소개한다. 미드센추리 모던을 개인의 관점으로 재해석해 구성한 카페부터 리스닝 바, 쇼룸, 빈티지 가구 숍까지 저마다의 특색으로 매력을 뽐낸다.

"이 지역에 미드센추리 모던을
콘셉트로 하는 음악 중심의 카페
겸 바가 없다고 생각해 이 공간을
마련하게 되었어요."

Mutual Sound Club

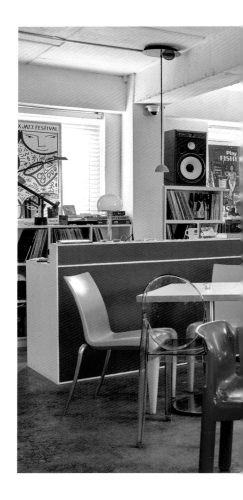

Episode 1.

정찬홍의 뮤추얼 사운드 클럽,
서촌

정찬홍 대표는 유년 시절부터 줄곧 서촌에 거주해온 동네 토박이다.
동네에 대한 깊은 애정과 이해를 바탕으로 서촌에서 찾아볼 수
없었던, 소위 힙하고 감각적인 공간을 탄생시켰다. 미드센추리 모던
스타일을 콘셉트로 하는 음악 중심의 카페 겸 바인 '뮤추얼 사운드
클럽'이다.

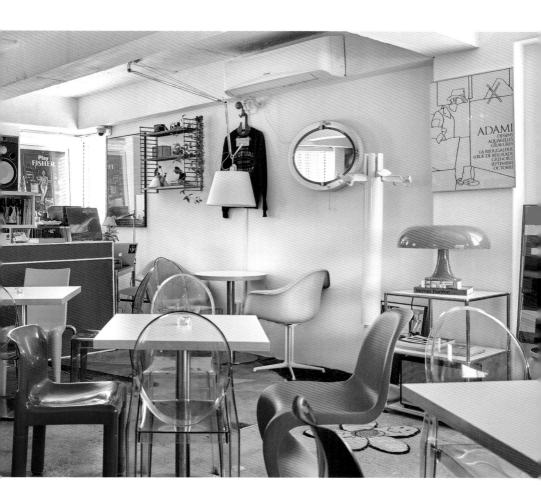

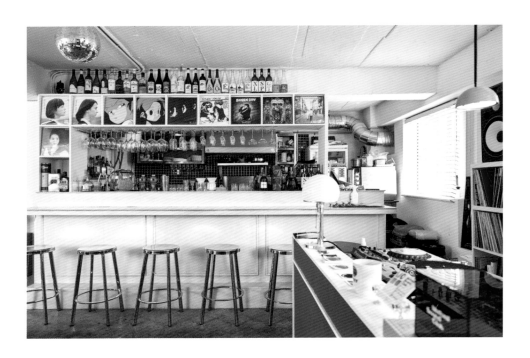

서촌에 자리한 뮤추얼 사운드 클럽은 커피와 술을 마시며 LP 음악을 감상할 수 있는 공간이다. 가로수가 늘어선 자하문로의 어느 오래된 건물 2층에 위치하는데 빨강, 노랑, 파랑 등 톡톡 튀는 컬러의 간판이 단연 눈길을 끈다. 입구를 지나 안으로 들어서면 채도 높은 원색 계열의 가구와 소품 덕분에 한층 더 경쾌한 공간이 펼쳐지고, 웅장한 사운드의 음악이 방문객의 귀를 즐겁게 한다. 정찬홍 대표는 서촌에서 유일하게 없는 공간이 무엇일까 고민한 것이 뮤추얼 사운드 클럽의 시작점이라 말한다. "인테리어가 특색 있고 아름다운 카페는 주변에 많지만, 미드센추리 모던을 콘셉트로 하는 음악 중심의 카페 겸 바가 없다고 생각해 이 공간을 마련하게 되었어요." 그는 인근에 위치한 MK2, 온그라운드 갤러리 등에서 영감을 받아 오리지널 빈티지 가구의 아름다움에 눈을 떴다. 처음에는 국내 유명 빈티지 가구 숍을 돌며 자신의 취향을 파악하기 시작했다고. "제가 유독 미드센추리 모던과 스페이스 에이지 시대의 아이템을 선호한다는 것을 깨달았어요. 형태나 색감의 독특함에 끌렸는데, 지금 보아도 아름답고 세련된 디자인이라 질리지 않죠."

뮤추얼 사운드 클럽에서는 팬톤 체어, 라폰다 체어, 네쏘 조명 등 1940년대부터 1970년대에 디자인한 아이코닉한 아이템을 다수 만날 수 있다. 가장 눈에 띄는 부분은 각 벽면에 놓은 거울인데, 각기 다른 모양과 컬러의 아르떼미데의 델포(Delfo), 알리버트(Allibert) 미러 등이 주를 이룬다. 정찬홍 대표는 유년 시절부터 살아 이 동네를 누구보다 잘 알고 있는 만큼, 남다른 공간을 만들기 위해 오랜 시간 고심했다. 무엇보다 취향과 가치관이 서로 다른 사람들이 한데 모여 음악이라는 매개체로 연결되는 공간을 만들고 싶었다. 그는 계절과 날씨는 물론 시간대, 손님의 취향 등을 파악해 음악을 선곡한다. 가령 낮 시간에는 주로 재즈를, 밤 시간대에는 하우스나 디스코 등의 트렌디한 음악을 들려준다. "어느 자리에 앉든 앞을 바라보았을 때 아름다운 장면을 마주하기를 바랐어요. 시각과 청각, 미각이 모두 충족될 수 있는 공간이 되었으면 합니다."

@mutualsoundclub

"특히 찰스&레이 임스가 디자인한
파이버글라스 의자를 좋아해 창고를
가득 채울 만큼 모았어요."

Odd Flat

박지우 대표는 자타공인 임스 체어 전문가다. 국내에서
가장 많은 임스 셸 체어 컬렉션을 보유하고 있으며, 임스
체어의 여러 파츠를 직접 제작하는 등 독자적인 복원
기술을 갖추었다. 미드센추리 모던 디자인의 가구를
소개하는 차원을 넘어 제조업적 관점으로 빈티지 가구의
잠재력을 끌어올리는 데 최선을 다한다. 여타의 가구
숍과는 확연히 지향점이 다른 곳, 오드플랫이다.

박지우의 오드플랫, 성수동

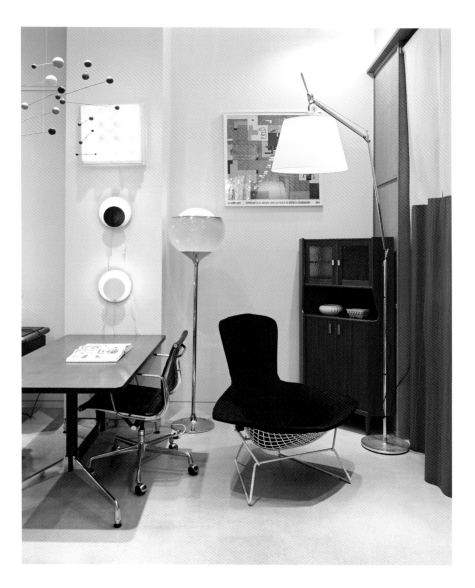

패션 디자이너로 10년 가까이 직장 생활을 했던 박지우 대표는 자신이 빈티지 가구 숍을 운영하게 될 것이라곤 상상도 못했다. "평소 오래된 물건을 좋아해 가구와 오디오, 자동차 등을 수집해왔어요. 그간 모은 물품을 보관하기 위해 금호동에 26.5m²(8평) 남짓한 공간을 빌렸죠. 특히 찰스&레이 임스 디자이너가 디자인한 파이버글라스 의자(이하 임스 체어)를 좋아해 창고를 가득 채울 만큼 모았어요." 당시에는 임스 체어가 대중적으로 유명해지기 전이었고, 그 정도로 모은 사람이 별로 없었다. 한 지인이 그의 수집품을 보고 숍을 운영해보는 게 어떻겠냐고 제안을 하기도 했지만 그때까지도 진지하게 고려하지 않았다고. 그러다 공간을 개방하겠다는 글을 인스타그램에 올렸는데, 당일 사람들이 줄을 설 만큼 찾아왔다. 그날을 기점으로 박지우 대표는 오드플랫이라는 숍을 열고 빈티지 가구를 본격적으로 판매하기 시작했다. 이후 2021년에 성수동으로 확장 이전해 미드센추리 모던을 대표하는 임스 체어를 비롯해 시대를 풍미했던 빈티지 가구를 폭넓게 소개하고 있다.

박지우 대표의 임스 체어를 향한 깊은 애정은 가구에 대한 접근법부터
바꿔놓았다. 세월의 흔적이 깃든 제품을 더욱 오래 쓸 수 있도록 제대로
복원하겠다는 목표 하나로 독자적인 기술을 연구했다. 셸의 표면 처리,
쇼크 마운트 자체 생산 등 자신만의 노하우로 내구성을 강화한 임스
체어를 판매한다. "빈티지 가구를 선별해 소개하는 것을 넘어 가구를 좀
더 섬세하게 살펴보고 매만지는 것이 저희의 역할이라고 생각합니다.
쇼룸 내부에 복원실을 갖춘 이유도 바로 여기에 있죠." 박지우 대표는
미드센추리 모던 디자인을 중심으로 한 빈티지 가구와 함께 소장 가치가
있는 가구를 알린다. 이를테면 이탈리아 디자이너 가에타노 페셰가
1960년대에 디자인한 발 모양의 UP7 풋(Foot) 체어로, 의자의 형태에서
벗어났지만 그 역할을 수행하도록 만든 독특한 디자인의 가구를
보여준다. 최근 그는 디자이너 미상의 가구에도 관심을 기울이고 있다.
"어떤 배경과 맥락을 두고 탄생했는지 모르지만, 디자인적인 면에서
개성이 뚜렷하고 재미있는 요소가 눈에 띄어요. 같은 제품이 발견될
확률도 상대적으로 낮기 때문에 더욱 희귀하다고 볼 수 있죠. 컬렉터의
관점에서 제품을 모으는 즐거움이 있어요." 오드(Odd)라는 이름처럼
독특하고 개성 있는 가구를 발굴하겠다는 박지우 대표. 그의 소신 있는
취향이 반영된 가구를 만날 생각에 즐거운 마음이 앞선다.

@oddflat

"큐레이터로 근무하던 당시 핀 율
전시를 진행하면서 가구의 세계가
궁금해졌어요."

Alcov

오미나 대표는 대림미술관에서 핀 율 전시 프로젝트를
진행하며 가구의 세계에 입문했다. 이후 여행을 갈
때마다 그 나라의 가구 숍을 돌아보며 빈티지 가구의
매력에 깊이 매료되었다. 그간 마음속으로 품어왔던
로망을 한데 모아 알코브를 만들었고, 탁월한 기획력과
스토리텔링으로 자신만의 관점을 담아 세계 각지의
가구를 알리고 있다.

오미나의 알코브,
성남

알코브의 오미나 대표는 자신을 호기심이 많고, 새로운 것을 좋아하는 사람이라고 소개한다. 실로 그녀에게 빈티지 가구의 세계는 흥미로울 수밖에 없을 거라는 생각이 들었다. 세상에는 여전히 보물 같은 빈티지 가구가 가득하고, 무엇보다 그 새로운 무언가를 발 빠르게 만날 수 있는 일을 그녀가 하고 있기 때문이다. "큐레이터로 근무하던 당시 핀 율 전시를 진행하면서 가구의 세계가 궁금해졌어요. 그때의 호기심이 마음에 갈증처럼 남아 직장 생활을 하면서 꾸준히 가구에 대한 지식을 쌓았죠. 알코브(Alcov)라는 이름도 그때 당시 언젠가 제 회사를 만들게 되면 브랜드명으로 쓰려고 기억해둔 단어예요." 오목한 공간 혹은 자투리 공간을 칭하는 건축 용어인 알코브는 보통 서가나 다락방처럼 구조적으로 아늑하고 작은 공간을 의미한다. 실제로 이곳에도 층고가 높은 공간의 장점을 활용해 다락방을 만들었다. 암갈색의 벽돌, 단정한 나무색의 벽난로, 다락방을 이어주는 사다리 등 세심하게 살피지 않으면 눈에 띄지 않는 요소조차 모두 오미나 대표가 오래도록 소망해온 것이다.

2018년에 오픈해 2021년 경기도 성남으로 자리를 옮긴 알코브는
20세기에 디자인된 빈티지 가구를 중심으로 소개한다. 바우하우스부터
아르데코, 미드센추리 모던, 포스트 모더니즘처럼 널리 알려진 영역은
물론 아직은 생소한 유러피언 브루탈리즘까지 폭넓은 디자인 가구와
컬렉션을 아우른다. "빈티지 가구를 찾는 고객은 주로 새로운 공간을
꾸미는 경우가 많아요. 어떤 기대를 품고 있기 때문인지 특유의
에너지가 제게도 전달되죠. 어떤 공간에 놓을 가구를 찾는지 대화를
나누다 보면 자연스레 친구가 되는 느낌도 들어요." 가구의 배송부터
설치까지 담당하는 그녀는 고객과 공간을 함께 만들어가는 과정에서
희열을 느낀다고 말했다. "예를 들어 핀 율이 디자인한 월 유닛을 제안한
적이 있는데 그게 고객님의 공간에 딱 들어맞았을 때 정말 기뻤어요.
그 잔상이 오래가더라고요." 빈티지 가구에 대한 애착과 사명감은
홈페이지와 인스타그램에 소개한 글만 보아도 느낄 수 있다. 가구 자체의
이야기에 집중해 디자이너, 제작 시기, 소재 등을 바탕으로 컬렉터블한
아이템을 소개한다. "물건을 판다기보다는 추억을 팔고, 그 이면의
이야기를 전해드리고 싶어요. 알코브가 수집한 가구에 대해 궁금한 게
있다면 언제든 물을 수 있는 이웃과 같은 존재가 되고자 합니다."
@alkov.kr

"원오디너리맨션의 주목적이 판매라면,
아파트먼트풀은 공유에 초점을 둡니다."

Apartmentfull

오리지널 빈티지 가구를 소개하는
원오디너리맨션을 다년간 운영하면서 탄탄한
마니아층을 형성한 이아영·김성민 대표.
이들이 성수동에 오픈한 아파트먼트풀은
오래되고 가치 있는 사물의 선순환을 도모하기
위한 빈티지 가구 플랫폼이다.

Episode 4.

이아영·김성민의 아파트먼트풀, 성수동

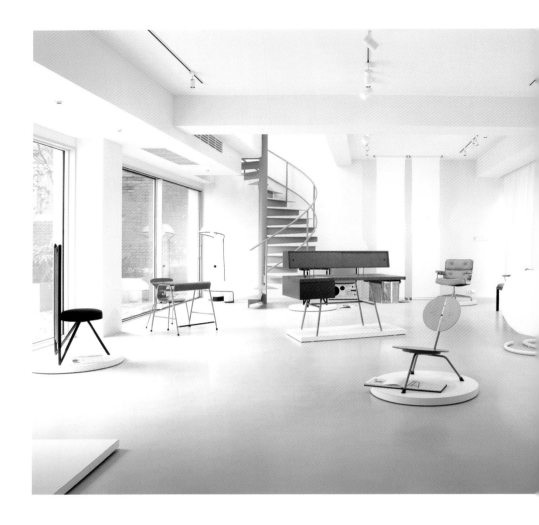

라이프스타일 트렌드인 중고 시장 열풍은 인테리어 분야에도 예외 없이 불고 있다. 희소성의 가치와 환경 보호에 기여한다는 인식이 맞물려 빈티지 가구와 오브제를 향한 관심이 그 어느 때보다도 높은 것. 오리지널 빈티지 가구 숍 원오더너리맨션의 이아영, 김성민 대표는 7년간 숍을 운영하며 빈티지 가구를 찾는 각기 다른 이유를 목견했다. 개인의 취향이 변해 사용하던 빈티지 가구를 되팔고 다시 구매를 희망하는 사람이 있는가 하면 화보 촬영이나 팝업스토어, 브랜드 쇼룸 등 한시적으로 공간을 꾸밀 용도로 가구를 찾는 사업자도 있었다. 중고 시장에서 개인 간 거래를 하는 경우, 빈티지 가구를 처음 접근하는 사람에겐 가격의 적정 수준이나 제품의 오리지널리티를 판단하는 과정 등이 쉽지 않다는 생각도 들었다.

두 대표는 빈티지 가구를 향한 다양한 니즈를 파악하며 사물이 순환하고 널리 공유될 수 있는 방식을 고민하기 시작했다. 그 결과로 일회적 소비에서 탈피해 빈티지 가구의 지속적인 쓰임새를 돕기 위한 선순환 플랫폼 아파트먼트풀을 론칭했다. 일상적 공간(Apartment)을 가치 있는 사물로 채운다(Full)는 의미를 이름에 담은 아파트먼트풀은 생산, 소비, 폐기에 이르는 선형적인 사이클에서 벗어나 오래된 사물의 순환을 모색하고, 널리 공유될 수 있는 대안적인 방식을 고민한다. "그동안 원오더너리맨션은 예약제인 데다 경제력이 있는 30대 이상의 주요 고객층을 중심으로 운영하다 보니 접근성이 다소 떨어졌습니다. 빈티지 가구를 당장 소장하지 않더라도 아파트먼트풀을 통해 쉽고 다양한 형태로 경험해보길 바라는 마음에서 플랫폼을 만들게 되었어요." 김성민 대표가 말한다.

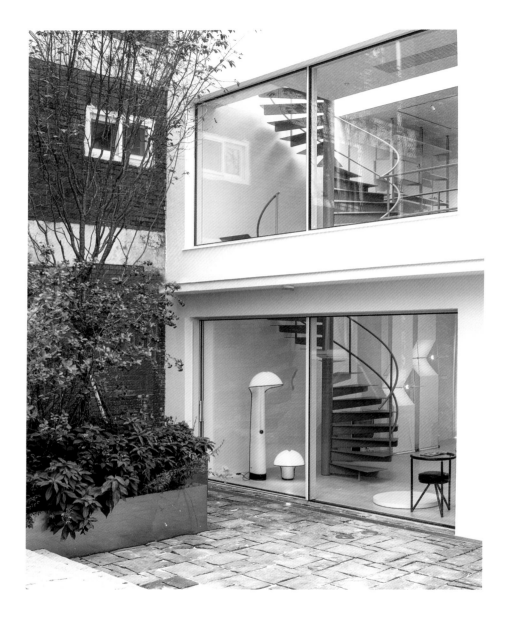

플라츠2에 입점한 아파트먼트풀은 빈티지 가구를 매개로 크게 네 개의
프로젝트를 진행한다. 사업자 기반으로 운영하는 렌털 서비스, 개인 간
자유롭게 거래가 가능한 마켓, 기획 전시, 빈티지 가구로 채운 스테이
등이 그것이다. 첫 시작으로 〈세컨드 사이클(Second Cycle)〉이라는
전시와 렌털 서비스를 진행했고, 이후로 빈티지 가구 마켓 등을 기획해
선보이고 있다.

www.apartmentfull.kr

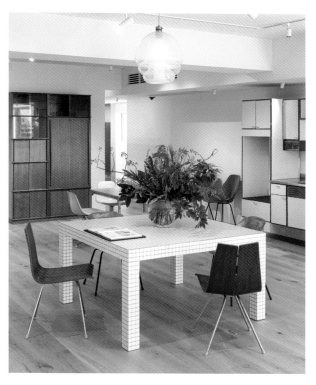

"언제부턴가 힙지로라는 별명이
붙으면서 이 지역의 매력적인 카페나
식당을 찾는 젊은 친구들이
급격히 늘었죠."

Angle340

문용진 대표는 반도체 제조업에 종사하며 을지로의
청계천 일대를 30년간 지켜왔다. 최근 힙지로 열풍이
불면서 을지로에서 '진짜 빈티지'를 누릴 수 있는,
가장 을지로스러운 공간을 만들어야겠다는 꿈을
품게 되었다. 시간이 흐를수록 그윽해지는 멋에
일찌감치 눈을 뜬 그는 자신의 수집품으로 가득 채운
'앵글340'을 열었다.

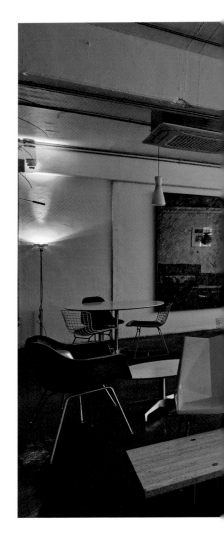

문용진의 앵글340,
을지로

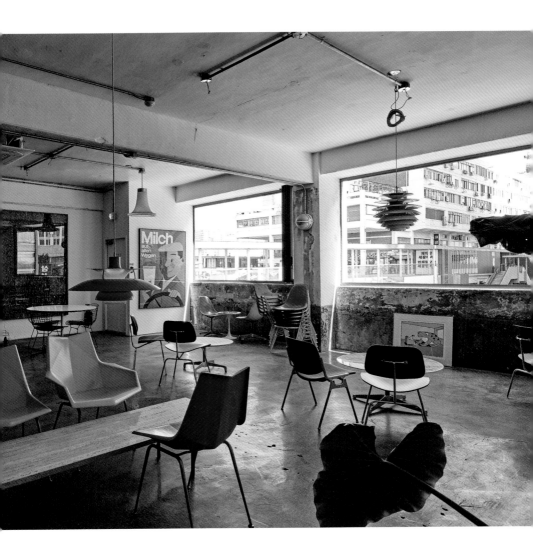

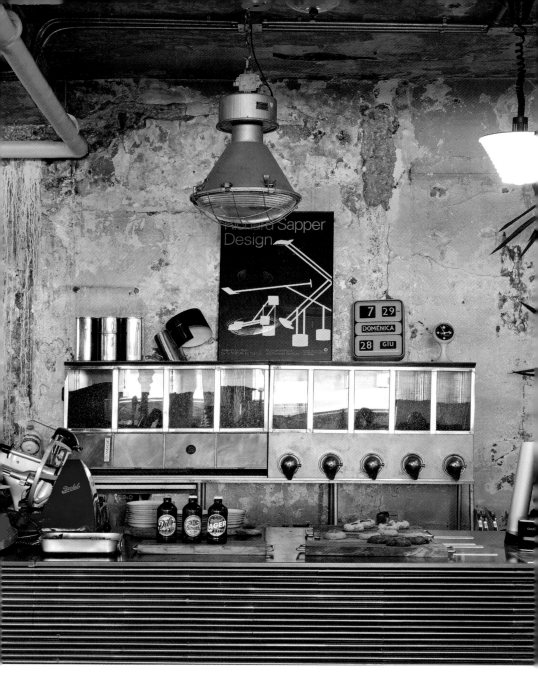

청계천 변을 걷다가 앵글340을 발견한다면 한 번쯤 고개를 들어 올려다보게 될 것이다. 화사한 노란 건물에 그려진 벽화가 시선을 끌기 때문. 강렬한 외관을 뒤로하고 내부로 들어가면 반전의 공간이 펼쳐진다. 좁고 허름한 계단을 지나 문을 여는 순간 조지 넬슨, 포울 헤닝센, 찰스&레이 임스, 아리 베르토이아, 카이 보예센 등 20세기를 대표하는 디자이너의 빈티지 가구로 가득 채운 공간이 나타난다. 이곳을 만든 문용진 대표는 이 건물을 30년간 지키며 을지로의 역사를 몸소 경험했다. "언제부턴가 힙지로라는 별명이 붙으면서 이 지역의 매력적인 카페나 식당을 찾는 젊은 친구들이 급격히 늘었죠. 그런데 을지로에서 빈티지 카페 중 오리지널 가구를 소개하는 공간은 별로 없는 것 같아 아쉬웠어요. 이왕이면 제대로 빈티지를 경험할 수 있도록 하자는 생각에서 앵글340을 만들게 되었죠." 그는 빈티지 애호가인 아버지의 영향을 받아 어렸을 때부터 빈티지 가구와 오디오 등을 접해왔다. 한 물건에 추억이 쌓이고 시간이 흐를수록 더욱 애착을 품게 되는 빈티지의 매력에 빠진 그는 아버지처럼 자연스레 컬렉터가 되었다.

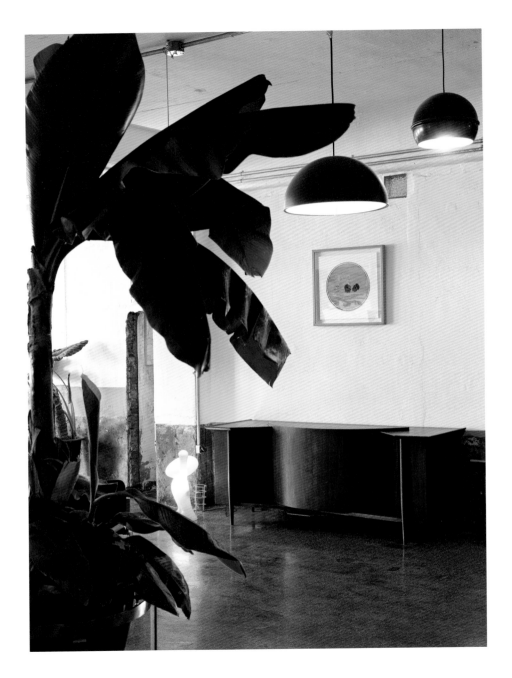

문용진 대표는 을지로의 지리적 특성을 적극 활용해 앵글340을
기획했다. 커피 머신과 각종 로스터리 용품을 배치할 바텐부터 메뉴판,
코스터 등을 모두 동네의 기술자와 협업해 제작했다. 특히 철 소재를
주로 사용해 거친 질감의 벽면과 골조를 그대로 드러낸 인테리어와
조화를 이룬다. "각 분야에서 실력 좋은 제작소에 의뢰하니 결과물도
만족스러웠어요. 실제로 철제 바텐과 메뉴판을 보고 어디서 작업했는지
묻는 분들도 있었죠." 그렇게 앵글340은 뚜렷한 정체성을 갖추며
힙지로의 분위기를 물씬 느낄 수 있는 랜드마크로 자리 잡았다.
이곳에서 놓쳐서는 안 될 포인트 중 하나는 오디오다. JBL 메트로곤,
브레온베가 RR-226 라디오포노그라포 등 미드센추리 모던 시대의
빈티지 오디오가 공간에 커다란 존재감을 부여한다. 이뿐만 아니라
비트라의 마시멜로 소파와 임스 테이블, 놀의 베르토이아 체어 등
20세기 디자인의 걸작이 가득하다. 벽면의 곳곳도 1950년대부터
1970년대에 제작한 빈티지 포스터로 채워 마치 미드센추리 모던
박물관을 보는 듯하다.

@angle_340

"그 당시 사용하던 가구의 소재가
흥미롭게 다가왔어요. 생동감 넘치는
컬러 조합과 자유분방한 디자인도
마음에 들었죠."

Capet &
Tangui Seoul

변정언의 카펫&탄귀서울, 망원동

변정언 대표는 누구나 편하게 다가올 수 있는 문화 공간을
만들고 싶었다. 접근이 용이하면서 무엇보다 일상에
소소한 재미를 경험할 수 있는 곳이 되기를 바랐다.
1년간 서울 곳곳을 살펴 알맞은 자리를 신중하게 선택했다.
그 결과로 망원동 주택가에 팝하고 키치한 카페 '카펫'이,
이어 빈티지 조명 브랜드 '탄귀서울'이 탄생했다.

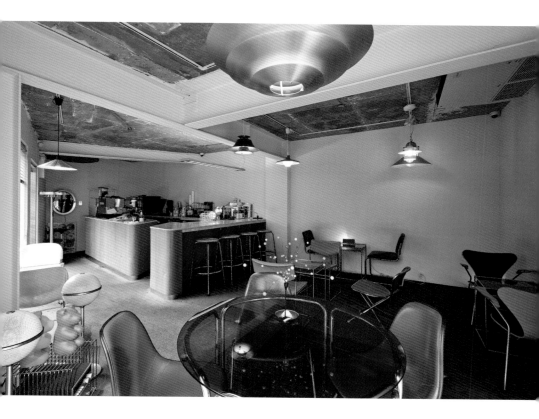

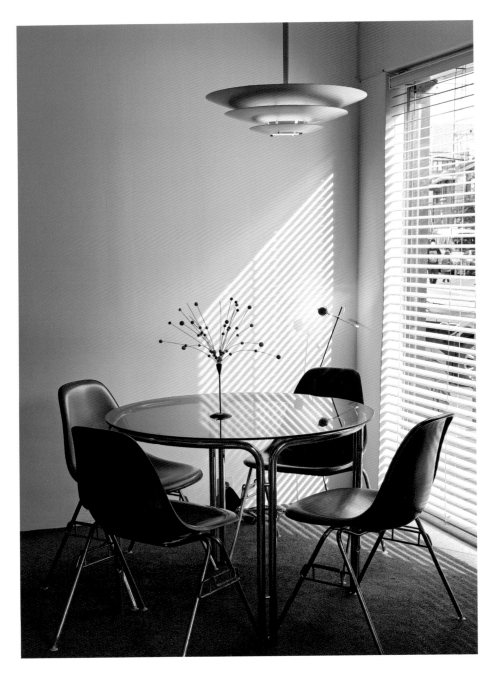

망원동의 한적한 주택가에 자리한 카펫은 멀리서부터 이목을
집중시킨다. 단정한 벽돌 건물의 햇살이 쏟아지는 유리창 안으로
형형색색의 조명과 의자, 소품 등이 가득해서다. 이뿐만 아니라
한껏 멋을 낸 힙스터 손님이 자리를 채우고 있다. 한눈에 보아도
핫한 공간이라는 인상을 받을 수 있었다. 어렸을 때부터 빈티지를
가까이했다는 변정언 대표는 카펫을 운영하게 된 것이 그저 자연스러운
귀결이라고 말한다. "남성 의류 편집숍에서 오래 일하며 빈티지
옷에 관심이 많았어요. 그러다 가구나 올드카 등 점차 제 생활에서
사용하는 대부분의 것을 빈티지로 모으기 시작했죠." 가구를 하나둘
모을수록 자신이 미드센추리 모던 시대부터 스페이스 에이지 가구를
특히 선호한다는 사실을 깨달았다. "그 당시 사용하던 가구의 소재가
흥미롭게 다가왔어요. 플라스틱이나 스틸 같은 것들이요. 생동감 넘치는
컬러 조합과 자유분방한 디자인도 마음에 들었죠." 그는 자신의 취향이
한껏 묻어난 공간을 만들기로 결심하고, 일 년이 넘도록 적당한 자리를
찾았다. 단순히 오리지널 빈티지 가구를 보여주는 곳이 아닌 그 가구를
편히 경험할 수 있는 문화 공간이 되기를 바랐다.

현재 이곳의 1층은 커피와 디저트를 즐기는 카페, 2층은 독일과 이탈리아를 중심으로 유럽의 빈티지 조명과 소품을 선보이는 탄귀서울의 쇼룸으로 운영 중이다. 루이스 폴센 오슬로 램프, 프리츠한센의 세븐 체어, 에곤 아이에르만이 디자인한 바 스툴 등 오리지널 빈티지 가구부터 이케아의 빈티지 코트랙, 카르텔의 안나 카스텔리 벽거울 등 흥미로운 컬러와 감각적인 실루엣의 아이템을 한데 모아두었다. "카페는 따뜻하고 아늑한 느낌을 주는 미드센추리 모던 콘셉트로 연출했고, 쇼룸은 스페이스 에이지 시대의 소품을 더해 좀 더 컬러풀한 느낌으로 꾸몄어요. 구옥의 구조를 그대로 살려 바닥이 정사각형이 아닌 사다리꼴 형태를 띤 점이 특징이죠." 변정언 대표의 말처럼 두 개의 층은 확연히 다른 인테리어 콘셉트를 보여주며 공간마다 재미있는 디테일이 숨어 있었다. 빈티지 스피커인 오디오라마(Audiorama) 사이로 미니 사이즈의 하리보 조명을 두어 컬러감을 살렸고, 쇼룸의 벽지를 멤피스 패턴으로 제작해 흥미로운 컬러와 감각적인 실루엣을 지닌 빈티지 아이템과 조화를 이루도록 했다. "트렌드를 좇기보다는 저만의 독자적인 관점으로 다양한 아이템을 소개할 예정입니다. 일상의 작은 즐거움을 더하는 재미난 아이템을 함께 나누고 싶어요."

@capet_mangwon, @tangui_se

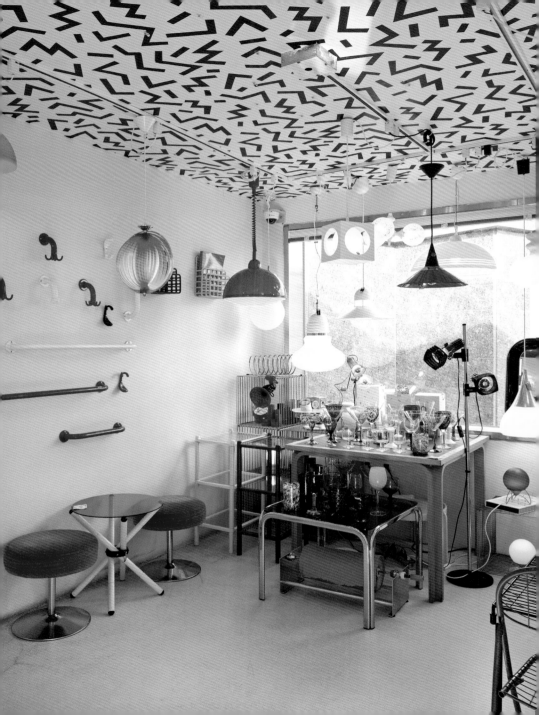

미드센추리 모던
여행의 성지

Must-Visit
Places

글. 길보경, 유승현

모더니스트 건축가의 실험 무대가 되었던
캘리포니아를 포함해 건축과 예술, 여행을
사랑하는 이들의 마음을 뒤흔들 여행지가
여기에 있다. 디자인사에 한 획을 그은
디자인을 경험할 수 있는 문화 공간과 호텔,
숍, 그리고 와이너리를 마음껏 탐닉해 보자.

"임스 부부가 매우 사랑한 이곳에서 레이 임스는
 세상을 떠나기 전까지 거주했다."

Eames House

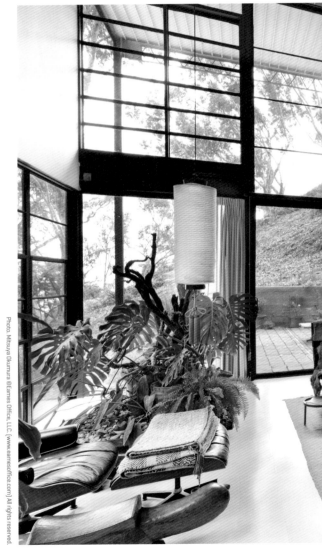

LA 퍼시픽 팰리세이드스, 임스 하우스

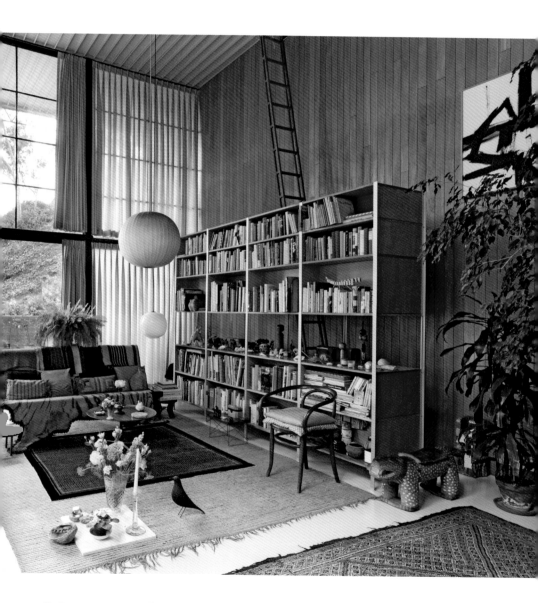

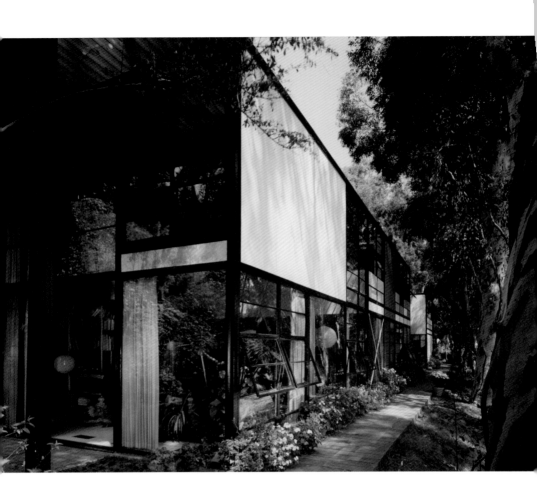

1940년대 중반부터 1960년대 초까지 잡지 〈아트&아키텍처(Arts & Architecture)〉의 발행인이자 편집장 존 안텐자(John Entenza)는 유명 건축가를 섭외해 실용적이고도 새로운 시대에 걸맞은 주택을 설계하는 프로젝트 '케이스 스터디 하우스(Case Study House)'를 진행한다. 당시는 제2차 세계대전 직후에 벽돌과 목재, 시멘트로 쌓아 올린 집이 대부분이었는데, 거주자의 취향과 사고, 라이프스타일을 담아내기보다 수면과 식사를 해결하는 원초적 공간에 가까웠다. 임스 하우스(Eames House)는 '케이스 스터디 하우스 #8(Case Study House #8)'의 결과물로, 설계부터 완공까지 전 과정이 잡지를 통해 소개되었다. 1945년 찰스 임스의 절친한 동료이자 건축가 에로 사리넨의 스케치에서 시작된 공간은 '디자인 혹은 예술 산업에 종사하며 더 이상 아이와 함께 살지 않는 커플을 위한 집'을 콘셉트로 조립식주택으로 완성되었다. 블랙 스틸 프레임과 유리를 소재로 수직, 수평을 강조해서 지은 임스 하우스는 유칼립투스나무가 군락을 이루는 주위 경관과 극명한 대비를 이루며 숲속의 모더니티를 꽃피웠다. 이후 공간은 케이스 스터디 하우스 프로젝트뿐 아니라 미국 건축사에도 중요한 작품으로 꼽히며 신조형주의에도 영향을 끼쳤다. 부부가 매우 사랑한 이곳에 레이 임스는 세상을 떠나기 전까지 거주했다. 오늘날 임스 하우스는 임스 파운데이션에서 관리하며, 온라인 예약을 통해 일반인 외부 가이드 투어를 진행하고 있다.

www.eamesfoundation.org

"핀 율의 가구를 보존하는 원 컬렉션이
일본 하쿠바 지역의 대자연에 매료되어 만든
세계 최초의 핀 율 호텔"

©House of Finn Juhl Hakuba

House
of
Finn Juhl
Hakuba

나가노현,
하우스 오브 핀 율 하쿠바

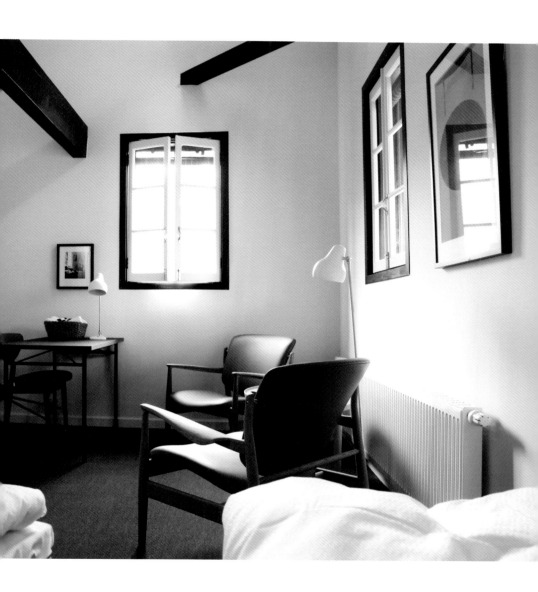

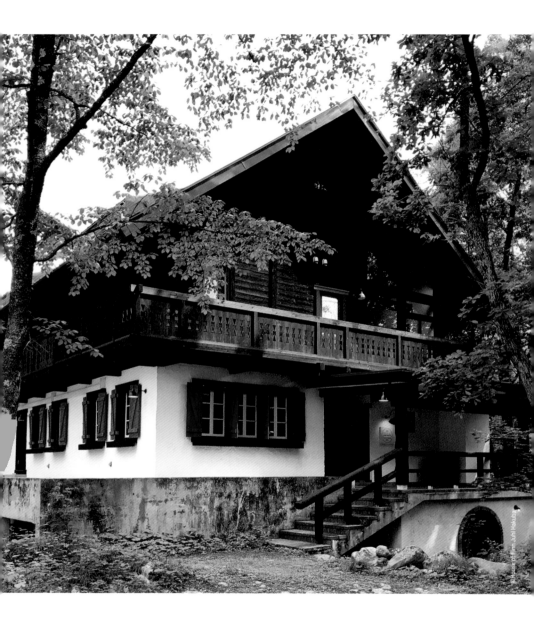

House at Finn Juhl Hakuba

일본 중부 나가노현의 한 마을에 데니시 모던을 꽃피운 디자이너인 핀 율의 가구를 경험할 수 있는 호텔이 있다. 핀 율의 가구를 보존하는 원 컬렉션(One Collection)이 일본의 대자연에 매료되어 만든 세계 최초의 핀 율 호텔, 하우스 오브 핀 율 하쿠바다. 원 컬렉션의 대표인 한스 헨리크 쇠렌센은 가족과 머무를 별장을 마련할 생각으로 하쿠바 지역을 여행하던 중 올림픽 스키 점프대가 있는 언덕에서 불과 400m 떨어진 곳에 있는 호텔을 발견했다. 이를 계기로 겨울이면 온 마을이 눈으로 덮여 아름다운 풍광을 연출하는 이곳과 꼭 어울리는 호텔을 만들게 되었다. 하우스 오브 핀 율 하쿠바에는 핀 율이 생전에 완성한 대부분의 작품이 있어 객실부터 다이닝룸, 라운지 바, 레스토랑 등 모든 공간을 그의 가구로 채웠다. 각기 다른 디자인으로 조성한 6개의 객실은 핀 율의 대표 가구인 치프테인(Chieftain), 포엣(Poet), 펠리칸(Pelican) 등으로 이름 붙였다. 이 외에도 덴마크 왕실에서 사용한다는 게오르그 옌센 다마스크(Georg Jensen Damask)의 시트와 수건, 게타마(Getama)의 매트리스, 루이스 폴센의 조명, 카이 보예센의 소품 등으로 객실을 꾸며 덴마크 디자인의 정수를 다채롭게 체험 가능하다. 자연이 선사하는 휴식과 덴마크식 라이프스타일을 두루 경험하고 싶다면, 하우스 오브 핀 율 하쿠바에 머물러보자.

www.houseoffinnjuhlhakuba.com

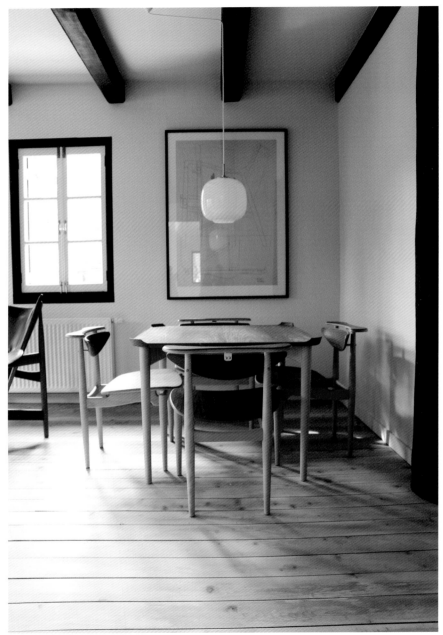

©House of Finn Juhl Hakuba

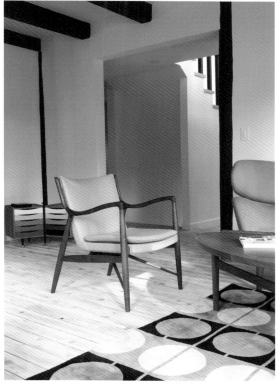

©House of Finn Juhl Hakuba

"찰스&레이 임스의 셸 체어를
사랑하는 이라면 일본 여행 시
반드시 들러야 할 곳"

Mid-Century Modern
Tokyo

도쿄에 자리한 미드센추리 모던 도쿄는 이름처럼 1940년에서
1970년대 중반의 가구를 소개하는 빈티지 가구 숍이다. 1994년 도쿄도
아오야마구에서 시작해 2012년 다이칸야마로 이전했으며, 2017년
매장을 확장하기 위해 시나가와 지역으로 이사했다. 미드센추리 모던의
대명사라고 할 수 있는 찰스&레이 임스 디자이너부터 조지 넬슨, 에로
사리넨, 베르너 팬톤, 아르네 야콥센, 포울 헤닝센 등 가구의 황금기를
이끈 주역의 작품을 만날 수 있다. 빈티지 의자, 테이블, 조명, 러그 등
허먼 밀러와 비트라의 제품이 주를 이루는 가운데 미드센추리 모던
가구와 잘 어울리는 시계와 식기 등도 함께 취급한다. 그중에서도 가장
많은 수량을 보유한 가구는 바로 찰스&레이 임스의 파이버글라스 셸
체어. 매장의 입구부터 2층 규모의 내부에 빼곡히 자리한 형형색색의
임스 체어가 장관을 이룬다.
www.mid-centurymodern.com

도쿄,
미드센추리 모던 도쿄

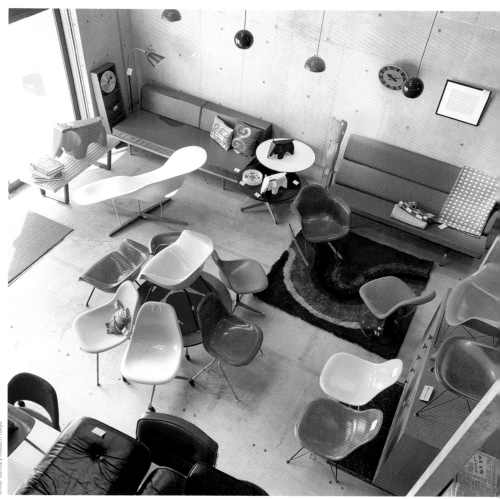

"캘리포니아 모던 디자인의 정수를 엿볼 수 있는
 미드센추리 건축양식의 테이스팅룸"

Ashes & Diamonds

내파밸리 지역에 자리 잡은 애시스 앤 다이아몬즈(Ashes & Diamonds)는
미드센추리 건축양식으로 지은 와이너리로, 캘리포니아 모던 디자인의
정수를 엿볼 수 있다. 먼저 건물의 외관은 깨끗한 직선형으로 새하얀
파사드와 지그재그형 지붕, 둥근 창 등을 지닌 것이 특징이다. 주변부의
조경과 산책길에는 자연적 요소를 적극 활용해 평화로운 무드를
이끌어낸다. 이곳의 오너인 캐시 컬레디(Kashy Khaledi)는 와이너리 사업을
한 아버지의 영향을 받아 일찍이 와인업에 눈을 떴다. 미드센추리
디자인의 애호가였던 그는 LA의 미드센추리 건축물을 복원해온 건축가
바버라 베스터(Barbara Bestor)에게 와이너리 설계를 의뢰했다. 애시스
앤 다이아몬즈의 하이라이트 공간을 꼽는다면 테이스팅룸이라 할 수
있다. 휴양지 같은 편안한 분위기의 바깥 풍경에 놀라는 것도 잠시,
이곳에 들어서는 순간 또 다른 종류의 감탄이 흘러나온다. 노란색과
초록색, 보라색 등 화려한 컬러의 가구와 기하학적 패턴의 러그, 자연적
소재를 활용한 조명 등 미드센추리 시대의 디자인이 펼쳐지기 때문.
대부분의 와이너리가 오후 4시쯤이면 문을 닫는 것과 달리 애시스
앤 다이아몬즈는 저녁 시간까지 테이스팅룸을 운영한다. 전형적인
와이너리의 관념을 탈피해 내파 와이너리의 혁신이라는 평가를
얻고 있다.

www.ashesdiamonds.com

Episode 4. 　　# 내파밸리,
　　　　　　　　애시스 앤 다이아몬즈

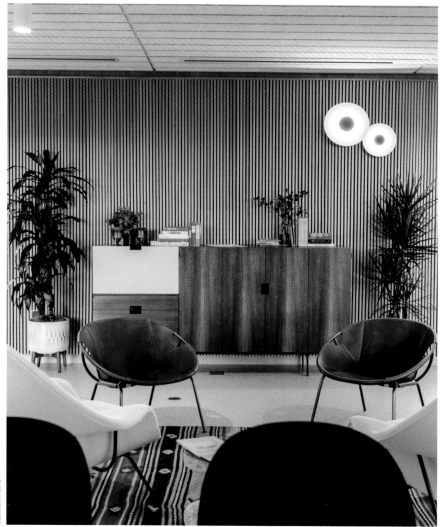

©Emma K. Morris

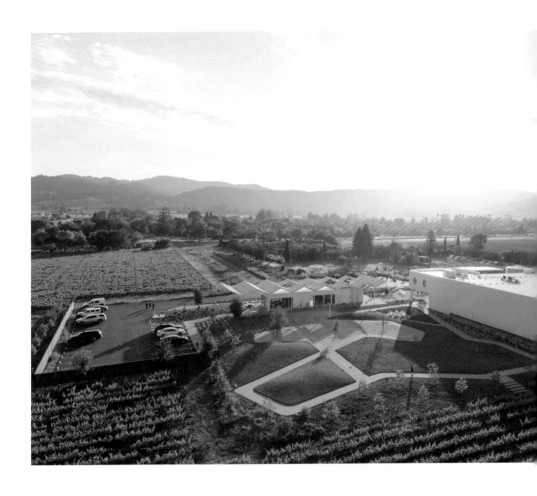

©Emma K. Morris

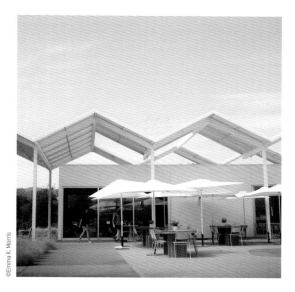

©Emma K. Morris

©Emma K. Morris

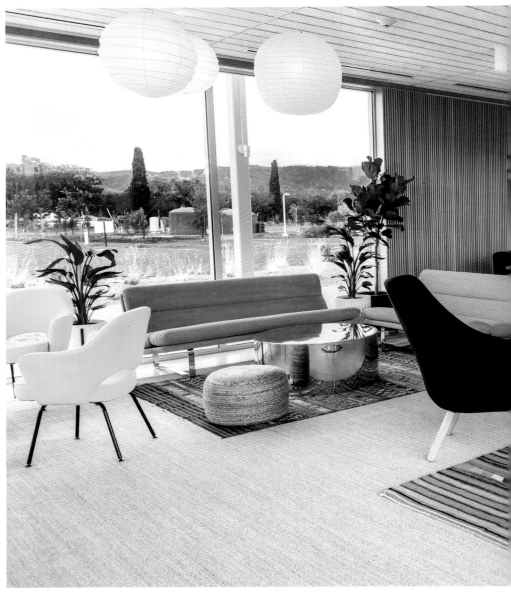

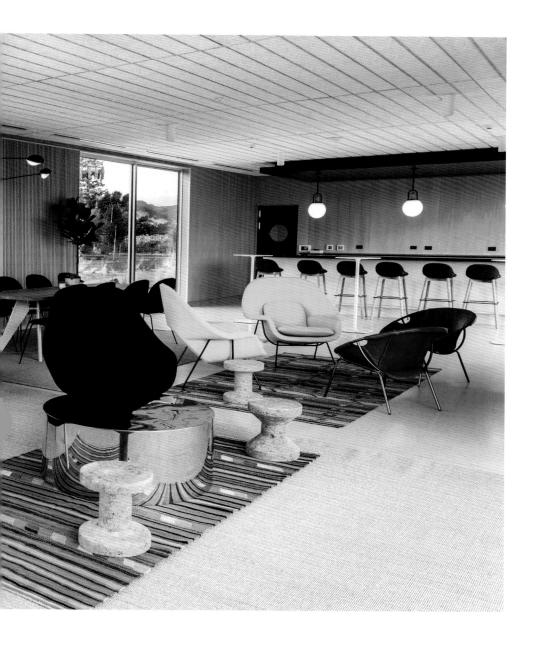

"갤러리 대표이자 빈티지 가구 컬렉터인
파트리크 세갱은 장 프루베에게 유난히
애정이 깊었다."

Patrick Seguin

1989년 프랑스 파리 바스티유 지역에 문을 연 파트리크 세갱
갤러리(Galerie Patrick Seguin)는 프랑스의 모더니즘을 이끈 디자이너의
흔적을 탐구하고 소개하는 것을 목적으로 한다. 건축가이자 디자이너인
장 프루베, 샤를로트 페리앙, 피에르 잔느레, 르코르뷔지에, 장
루아예르(Jean Royère)가 바로 그 대상이다. 파트리크 세갱 갤러리는 세계
곳곳에 퍼져 있는 이들의 오리지널 피스를 수집하고 판매할 뿐 아니라
각국의 다양한 박물관, 갤러리, 페어에서 전시를 진행한다. 과거에 뉴욕
모마(MoMA), 베니스 비엔날레, 디자인 마이애미 등에서 기획전을 선보인
바 있다. 갤러리 대표이자 빈티지 가구 컬렉터인 파트리크 세갱은 장
프루베에게 유난히 애정이 깊었다. 파트리크 세갱 갤러리의 첫 시작
역시 1989년에 연 장 프루베의 단독 전시다. 수십 년간 집요하게 5명의
디자이너를 탐구한 파트리크 세갱 갤러리는 2017년 프랑스 문화
공로 훈장을 받았다. 2022년 7월 16일부터 10월 16일까지 도쿄 현대
미술관(Museum of Contemporary Art Tokyo)에서 장 프루베의 대규모 기획전
〈Jean Prouvé: Constructive Imagination〉을 진행하기도 했다.
파트리크 세갱 갤러리의 행보를 따라 프랑스의 미드센추리 모던 디자인
세계를 향유해보자.

www.patrickseguin.com

파리,
파트리크 세갱

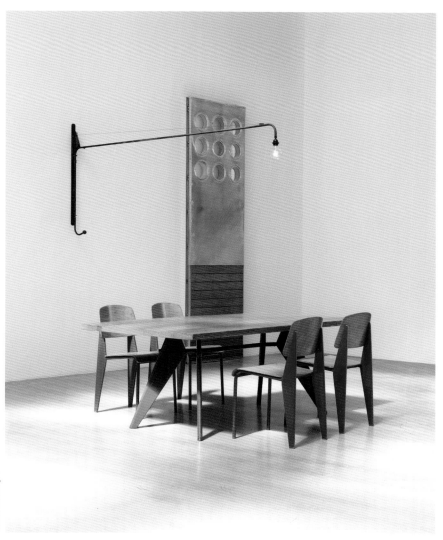

©Galerie Patrick Seguin

"북유럽 디자인의 역사와 현주소를
확인할 수 있는 공간"

Design Museum Denmark

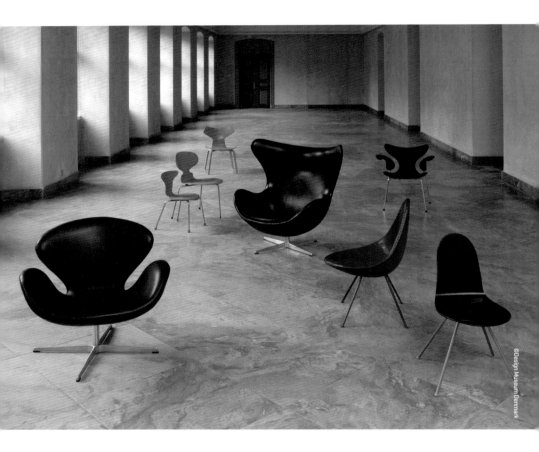

©Design Museum Denmark

코펜하겐,
덴마크 디자인 뮤지엄

1890년에 설립한 덴마크 디자인 뮤지엄은 북유럽 디자인의 역사와
현주소를 확인할 수 있는 공간이다. 과거에 종합병원으로 쓰던 건물을
당시 촉망받던 건축가 카레 클린트(Kaare Klint)와 이바르 벤트센(Ivar
Bentsen)이 리모델링했다. 덴마크 디자인 뮤지엄은 19세기 후반의
장식미술부터 건축, 공예, 산업 디자인을 총망라하는 컬렉션을 보유하고
있다. 125년간 아카이빙한 컬렉션은 포울 헤닝센, 핀 율, 아르네 야콥센,
베르너 팬톤 등 미드센추리 모던 시대를 대표하는 디자이너의 작품을
아우른다. 특히 전 세계 어느 뮤지엄보다 많은 의자를 소장하고 있는데,
상설 전시관으로 운영 중인 뮤지엄 내 덴마크 의자 전시관에서 그
진가를 발휘한다. 마치 우주선을 거니는 듯 초현실적인 전시장 안에
수백 점의 아이코닉한 의자가 전시되어 있다. 뮤지엄 숍과 카페 역시
놓쳐서는 안 될 포인트다. 숍에는 헤이(Hay)의 제품을 비롯한 디자인
굿즈와 서적을 구입 가능하고, 뒤뜰에 자리한 카페에서는 아름다운
정원과 자연을 만끽할 수 있다.

www.designmuseum.dk

"영화 〈카모메 식당〉의 배경으로
널리 알려진 곳"

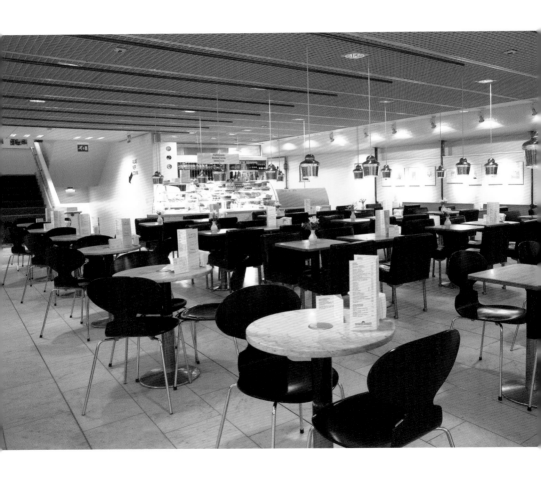

헬싱키,
카페 알토

©Kuvatoimisto Kuvio Oy

Café Aalto

헬싱키의 번화가 에스플라나디 거리에 위치한 카페 알토(Café Aalto)는 핀란드를 대표하는 디자이너인 알바 알토가 설계했다. 영화 〈카모메 식당〉의 배경으로도 널리 알려진 이곳은 박물관을 연상케 하는 웅장한 공간감이 특징이다. 자연광이 쏟아지는 기하학적 모양의 창과 탁 트인 개방형 구조가 1960년대에 지은 건물임에도 모던하고 세련된 느낌을 준다. 영화 속 주인공인 사치에가 무민 책을 보고 있던 미도리를 만나 '갓챠맨'의 가사를 주고받던 카페가 바로 이곳. 내부는 알바 알토가 디자인한 골든벨 조명과 아르네 야콥센의 앤트 의자로 꾸몄다. 하얀 대리석으로 둘러싸인 건물의 지하 1층부터 3층에는 헬싱키에서 가장 규모가 큰 아카테미넨(Akateeminen) 서점이 있다. 알바 알토의 삶과 철학이 담긴 전기는 물론 방대한 디자인 서적을 보유하고 있으니 함께 둘러볼 것을 권한다.

www.cafeaalto.fi

"개방적인 분위기를 띤 LA에서 쉴들러는
급진적이면서도 건축사에 유의미한
작업들을 이어나간다."

Schindler House

©MAK Center

LA 웨스트 할리우드, 쉰들러 하우스

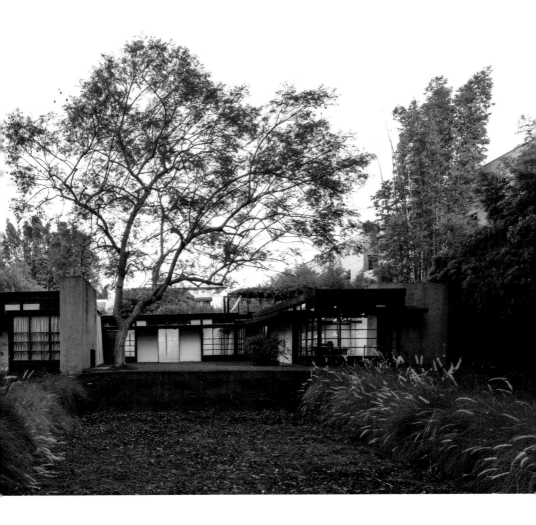

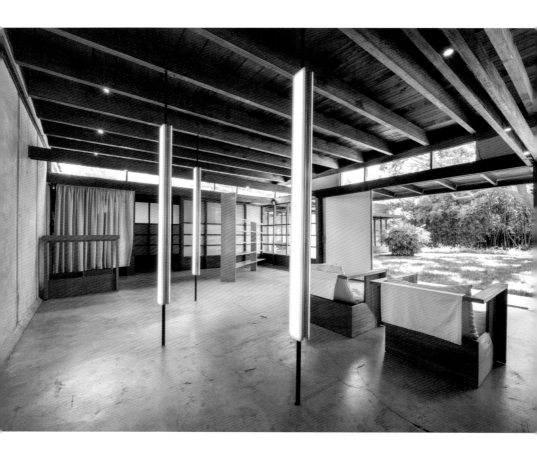

미국 건축사에 모더니즘을 이끌어낸 루돌프 쉰들러. '장식은 죄악'이라고 외치던 근대 건축사조 분리파(Secession)가 한창이던 때에 오스트리아에서 건축을 공부하던 그는 세계적 건축가 프랭크 로이드 라이트를 동경해 미국 시카고로 건너왔다. 우여곡절 끝에 프랭크 로이드 라이트 밑에서 일을 시작한 그는 '반즈돌 주택' 프로젝트를 맡으면서 LA로 넘어가 끝내 그곳에 정착하게 된다. 온화한 기후에 전 세계 아티스트가 모여 개방적인 분위기를 띤 LA에서 그는 급진적이면서도 건축사에 유의미한 작업들을 이어나간다.

1922년에 지은 쉰들러 하우스(Schindler House)는 그의 작업에, 또한 현대 건축에 첫 단추와도 같은 공간이다. 루돌프 쉰들러 부부와 시공업자 체이스 부부, 두 커플을 위해 지은 이 집을 그는 요세미티 국립공원 야영장에서 영감을 받아 거실과 다이닝룸이 구획되지 않은 구조로 완성했다. 일종의 건축 실험을 위해 지었다고도 볼 수 있는데, 루돌프 쉰들러가 4명의 성인이 평등하게 살아갈 수 있는 공간을 의도했기 때문이다. 건축가는 그 대신 구성원 4명이 각자의 개성을 표현할 수 있는 방 4개를 만들었다고 한다. 1994년부터 이 공간에는 비엔나 응용예술 미술관(MAK)이 운영하는 맥 센터(MAK Center)가 입주해 건축 관련 강연 및 미술 전시 등을 진행하고 있다.

www.makcenter.org

"팜 스프링스의 날씨와
사막 풍경에 매료된
건축가 알버트 프레이의
대표작"

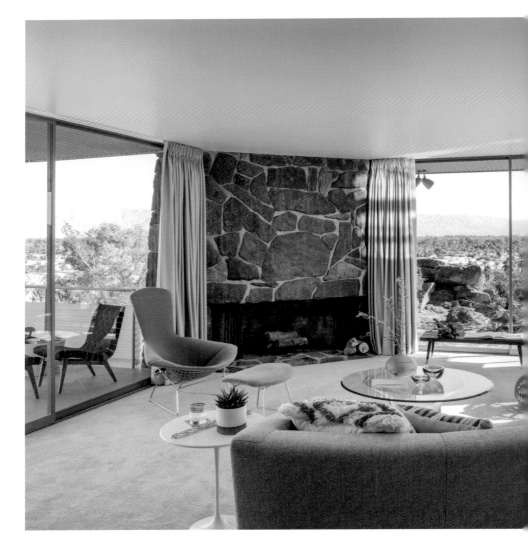

팜 스프링스,
크리 하우스

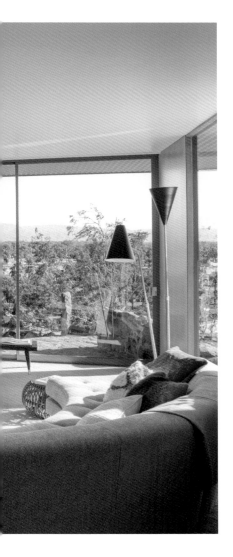

Cree House

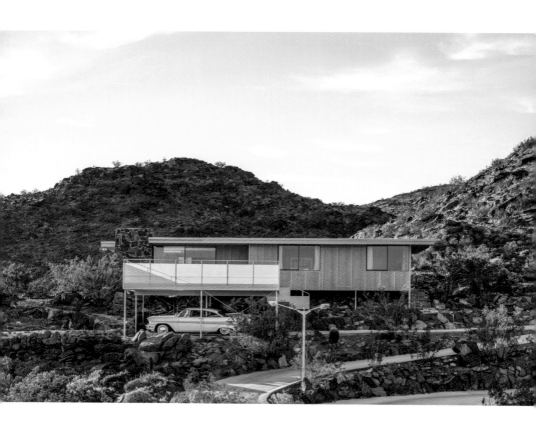

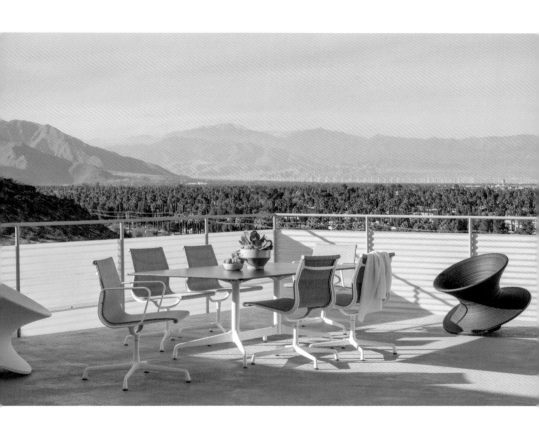

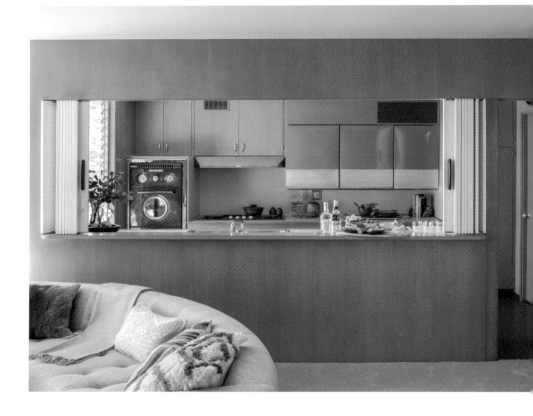

스위스에서 태어나 르코르뷔지에에게 수학했던 건축가 알버트 프레이. 그는 1934년 미국 캘리포니아 팜 스프링스의 날씨와 사막 풍경에 매료되어 이주했고 이후 유럽의 모더니즘과 캘리포니아의 자연을 결합한 건축을 선보이며 사막의 모더니스트라는 별칭을 얻었다. 크리 하우스(Cree House)는 알버트 프레이의 대표작 중 하나다. 팜 스프링스와 캐서드럴 시티(Cathedral City) 사이 바위가 켜켜이 쌓인 부지 위에 1955년 리버사이드 카운티 교육감에서 부동산 개발자로 전향한 레이먼드 크리(Raymond Cree)를 위해 지은 것이다. 알버트 프레이는 바위로 가득한 부지에 더욱 견고하고 편안한 집을 짓기 위해 기둥을 세워 땅 위로 집을 띄우고 벽체를 유리로 마감해 인근 사막의 극적 풍광을 실내로 끌어들였다. 레이먼드 크리는 침실 2개의 간단한 집을 요청했는데, 알버트 프레이의 건축은 평면만 단출할 뿐 건축재를 비롯해 내부 가구와 가전은 당시 가장 혁신적인 것으로 채워졌다. 하지만 크리 하우스는 수십 년간 외부인의 발길이 닿지 않으면서 종종 '잊힌 프레이(the Forgotten Frey)'라 불리기도 하는 비운을 맞이했다. 팜 스프링스 아트 뮤지엄의 전 건축 및 디자인 큐레이터 시드니 윌리엄스(Sidney Williams)가 끊임없이 설득한 끝에 소유주는 디자이너 겸 복원 전문가 존 부그린(John Vugrin)과 함께 공간을 세심하게 복원했고, 2019년 지역 건축 축제인 '모더니즘 위크'의 투어 스폿으로 크리 하우스를 세상에 공개했다. 현재 실내는 다시 미개장 상태이므로 모더니즘 위크 라인업에 오를 날을 기다려야 한다.
www.modernismweek.com

"아르네 야콥센이 설계를 맡은
세계 최초의 디자인 호텔"

Radisson
Blu Royal
Hotel

©Fritz Hansen

코펜하겐,
래디슨 블루 로열 호텔

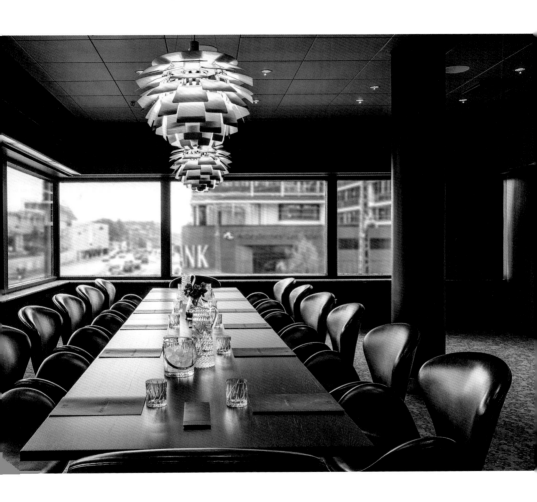

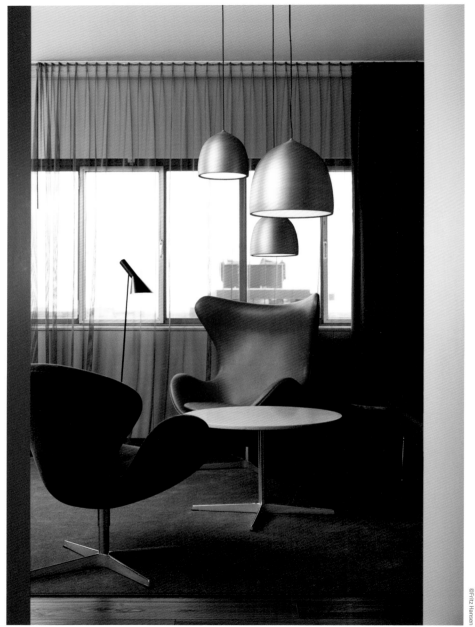

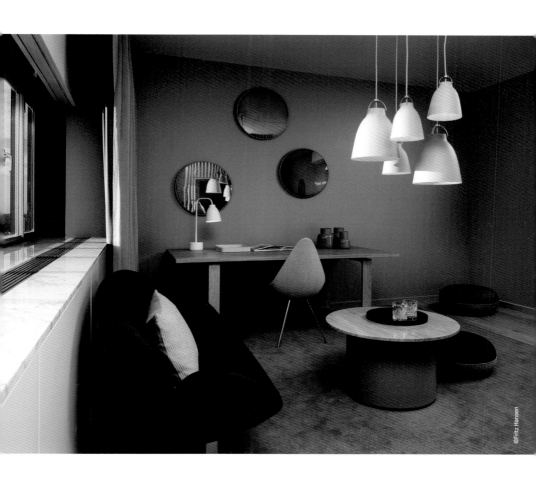

©Fritz Hansen

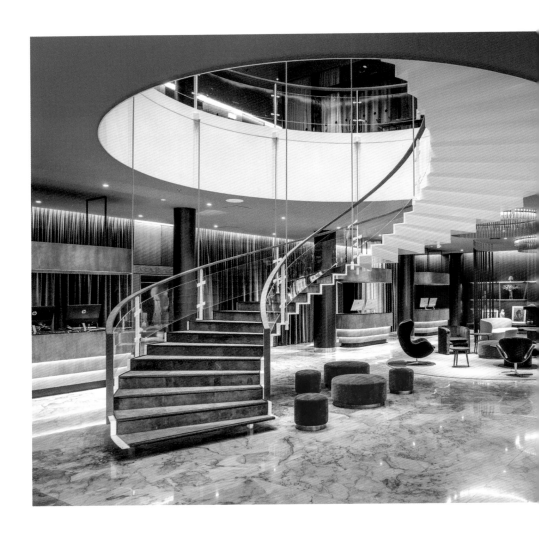

©Fritz Hansen

1960년에 완공한 사스 로열(SAS Royal) 호텔은 덴마크 디자인의 거장 아르네 야콥센이 설계를 맡았다. 건물의 외관부터 공간 구조, 내부 인테리어 등 세부 디테일까지 그의 손길을 거쳐 혁신적인 호텔로 거듭났다. 당시 '세계 최초의 디자인 호텔'이라는 수식어가 붙으며 호텔계에 커다란 반향을 일으켰다. 사스 로열 호텔의 탄생을 계기로 정형화된 이미지의 대형 브랜드 체인 호텔 사이에 개성이 뚜렷한 디자인 부티크 호텔이 등장하기 시작한 것. 코펜하겐 하메리히스가데에 자리한 이곳은 총 22층 높이로, 당시 북유럽에서 가장 높은 건물이자 현대적인 호텔로 여겨졌다. 아르네 야콥센은 인테리어에 필요한 모든 요소를 오직 사스 로열 호텔만을 위해 새롭게 디자인할 만큼 애정을 쏟았다. 이때 탄생한 것이 바로 에그 체어, 드롭 체어, 스완 체어, AJ 램프 등이다. 2018년에 사스 호텔은 래디슨 블루 로열 호텔(Radisson Blu Royal Hotel)로 이름을 변경하고, 프리츠한센과 협업한 5개의 스위트룸을 발표했다. 아르네 야콥센을 비롯해 한스 베그네르, 하이메 아욘, 포울 키에르홀름, 세실리에 만즈 등 각 디자이너의 컬렉션으로 객실을 채워 전통적인 북유럽 디자인에 컨템퍼러리한 감각을 더했다. 래디슨 블루 로열 호텔의 공용 공간인 로비 라운지와 레스토랑 등에서도 아르네 야콥센의 디자인 유산을 오롯이 경험할 수 있다.

www.radissonhotels.com

오늘, 우리가 사랑하는
미드센추리 모던

시대를 초월한 디자인,
오늘의 공간으로

초판 1쇄 인쇄 2022년 11월 22일
초판 1쇄 발행 2022년 12월 1일

지은이	CSLV EDITION
발행인	윤호권
사업총괄	정유한

기획	까사리빙 편집부
책임 편집	한예준
글	길보경, 김주희, 유승현
디자인	시호워크
사진	그루비주얼
마케팅	정재영

발행처	(주)시공사
주소	서울특별시 성동구 상원1길 22, 6~8층 (우편번호 04779)
대표전화	(02) 3486-6828
팩스(주문)	(02) 598-4245
홈페이지	www.sigongsa.com / www.casa.co.kr
SNS	@casaliving

ISBN 979-11-6925-433-5